百畫數碼 著

華燈初上

影｜像｜創｜作｜紀｜實

U0136416

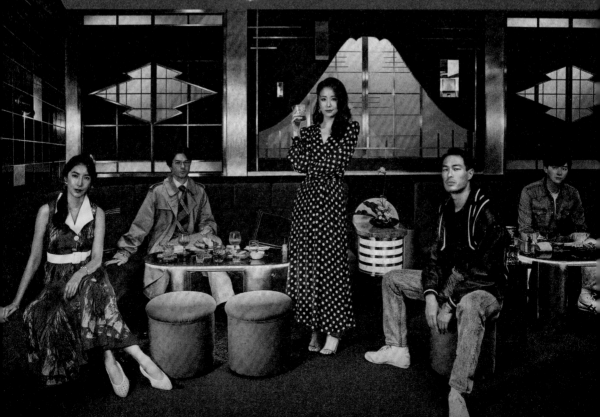

在夜晚降臨之際，
才是這個地方甦醒、展現生命力的開始。

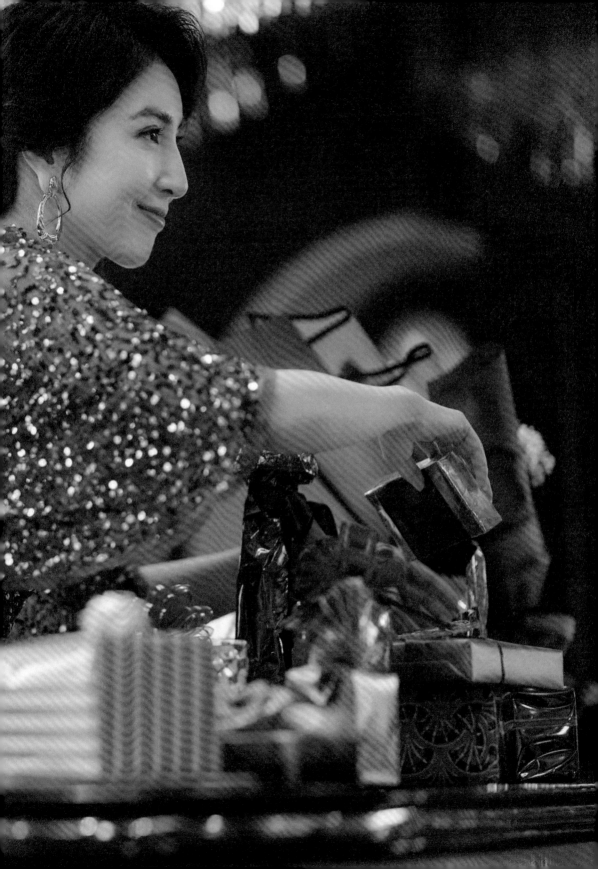

小巷弄裡櫛比鱗次的招牌，
以其光彩奪目的絢爛身影，
呼喚著身心疲憊的人們。

即便只有今晚也好，
請暫時放下俗世的喧擾，
融入這令人愉悅的場域。

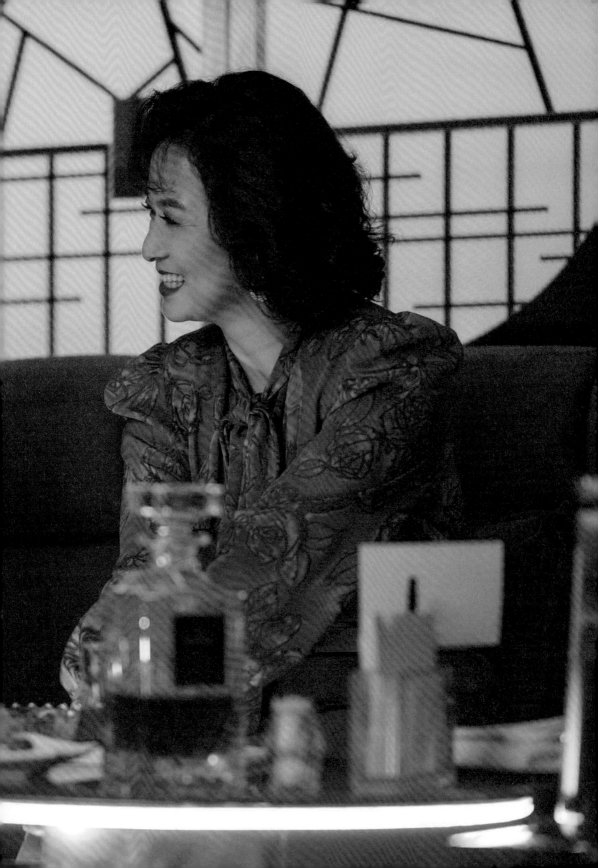

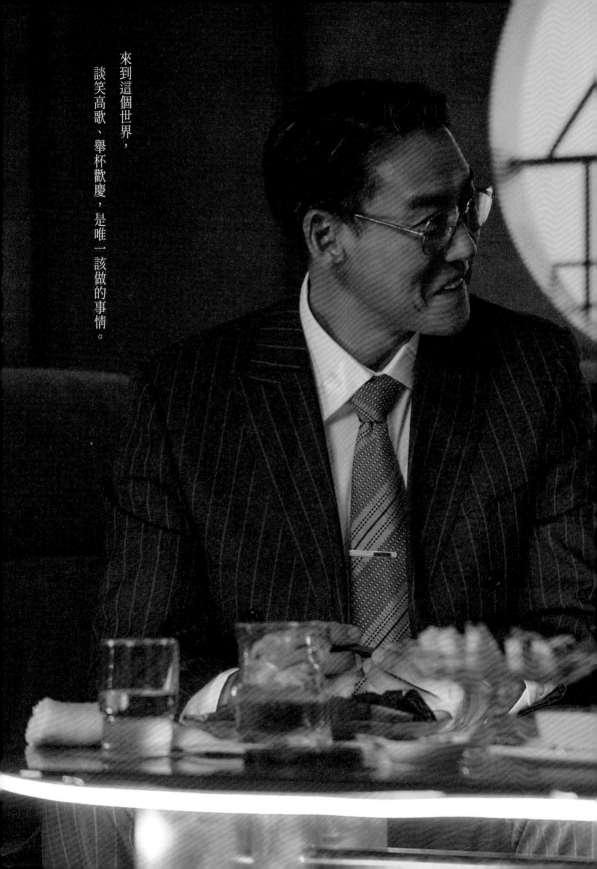

來到這個世界，
談笑高歌、舉杯歡慶，是唯一該做的事情。

接下來，
就是讓氣氛更加熱鬧喧騰的時刻了。

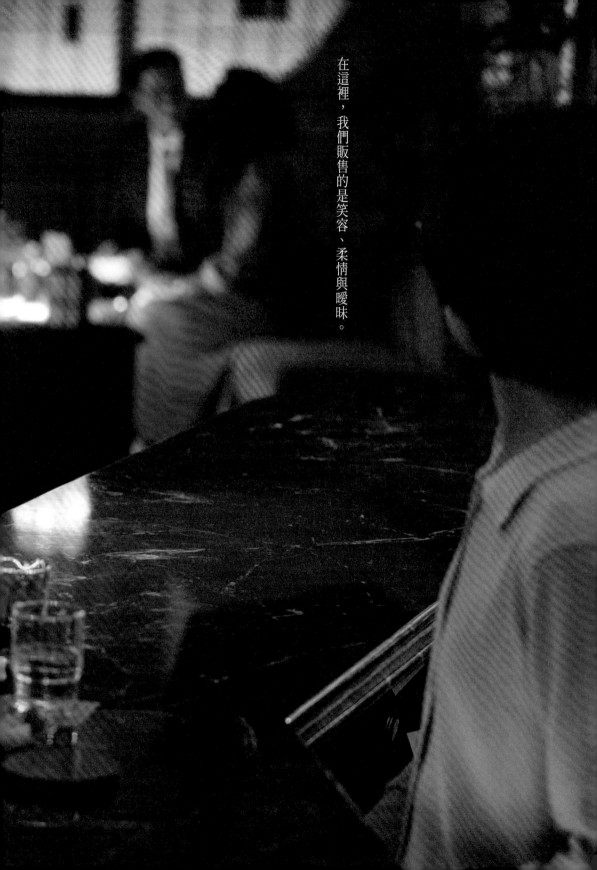

在這裡，我們販售的是笑容、柔情與曖昧。

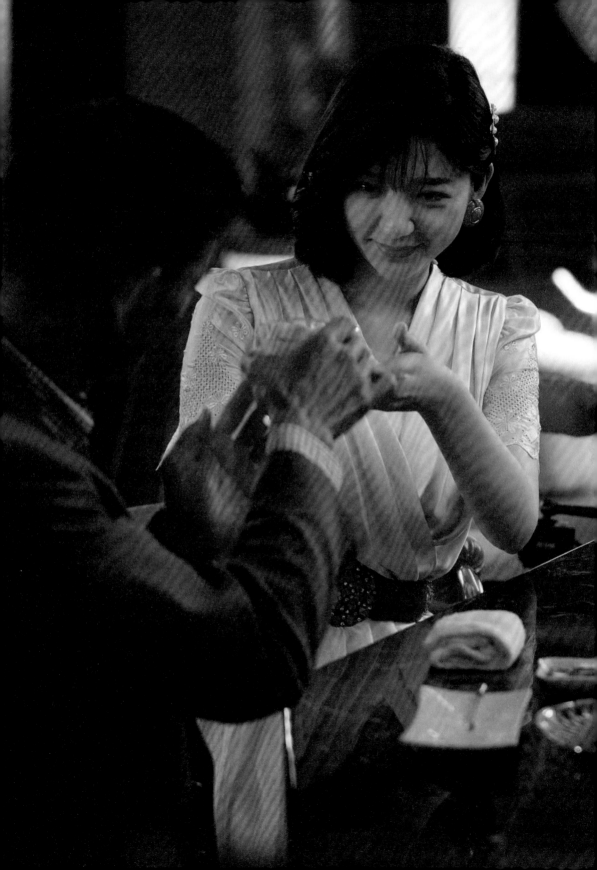

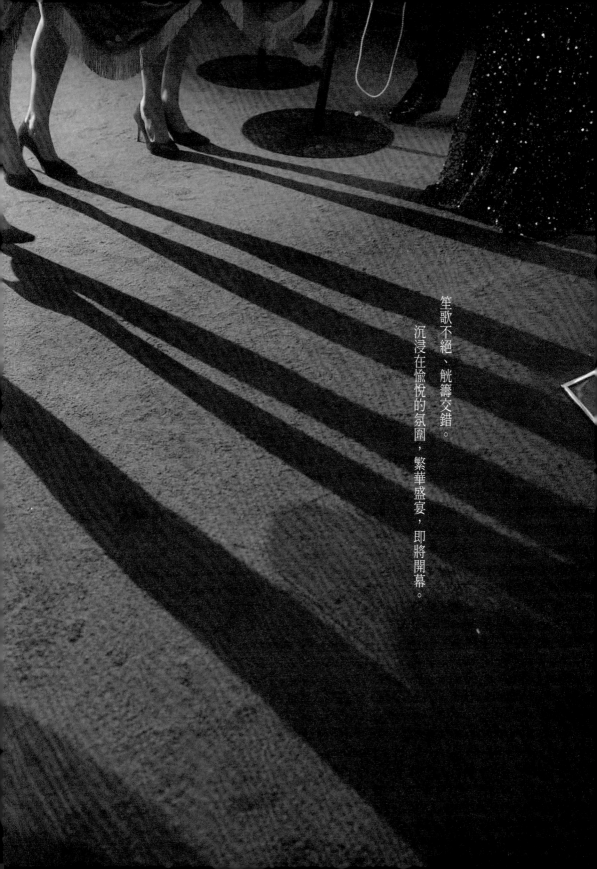

笙歌不絕、觥籌交錯。

沉浸在愉悅的氛圍，繁華盛宴，即將開幕。

目次

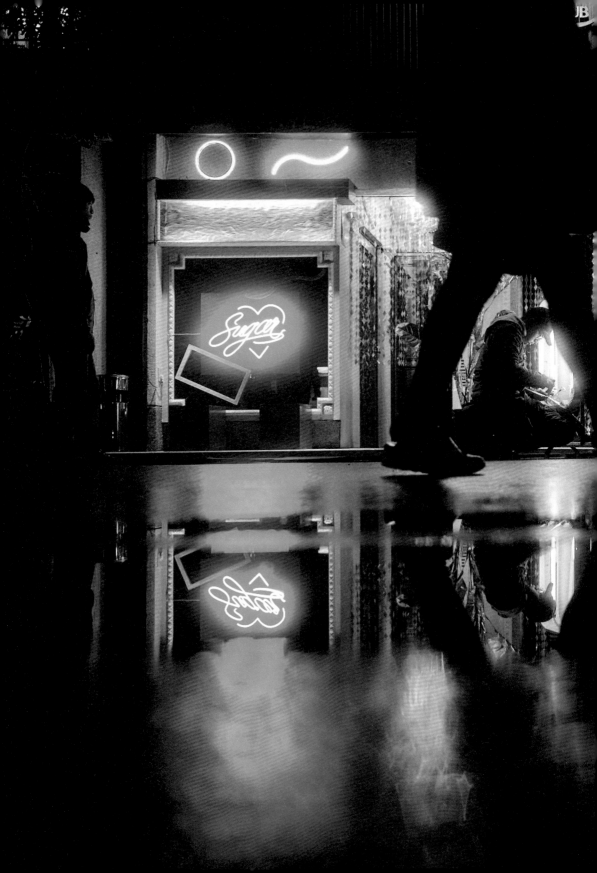

歡迎來到條通，

在入夜後從臺北抽離而出的世界。

城市樣貌，是人類活動的一種展現。在歷史脈絡與在地生活共同建構的基礎上，逐步堆砌出將日常情感刻劃於街道和巷弄地景的城市面容，而「條通」也是同樣進程下的產物。

條通這個名詞源自於日文的組建，但你卻無法在日文辭典中找到它的身影，這樣的神祕特質也如同它所帶給人的印象，即便帶有日系的 DNA，即便位處在臺北這個大城市的一隅，但是當我們踏入它的場域後，便能深刻地體認到──這是個既不屬於日本、也不屬於臺北，在黑夜來臨後獨一無二的存在。

與低調夜色爭艷的各式霓虹燈招牌，不僅集體構築了條通這個小世界，也在其範圍內，搭建起一個又一個的小舞台。歡笑、酩酊、慾望、寂寞、哀愁，許許多多的情緒，在每一天的入夜後於此上演。

接下來，我們想向各位講述一段故事。關於大時代洪流中，被命運的無常導向未知方向的群像人生。

故事簡介

羅雨儂和蘇慶儀的故事，在她們還是女孩的時候，就已經開始了。

勇敢外放的雨儂、軟弱內斂的慶儀，當人生的巧妙機緣將兩人緊緊繫在一起時，誰也沒想到她們會成為彼此生命中最重要的存在。

然而，也沒有人能預料到，如此堅不可摧的情誼，竟然會在兩人攜手走過多年的風風雨雨後，出現了難以修復的裂痕。

雨儂和慶儀，合力頂下一間位於林森北路條通、名叫「光」的酒店。

就在她們將人生最華美的燦爛時光都寄託在這間店時，編劇江瀚的出現，讓美好的情景開始逐步瓦解。

某日，答應店內常客中村先生求婚的慶儀，突然就這樣人間蒸發了。不久之後，一具女性遺體在山中被發現，負責偵辦此案的刑警潘文成，透過遺留跡證，循線找上了「光」。而這間小小的店內，竟存在著複雜的愛恨情仇。

命運之輪的轉動發生驟變，那是紙醉金迷的一九八八年夏天……

CHARACTER

踏入命運棋局的人們

主演介紹

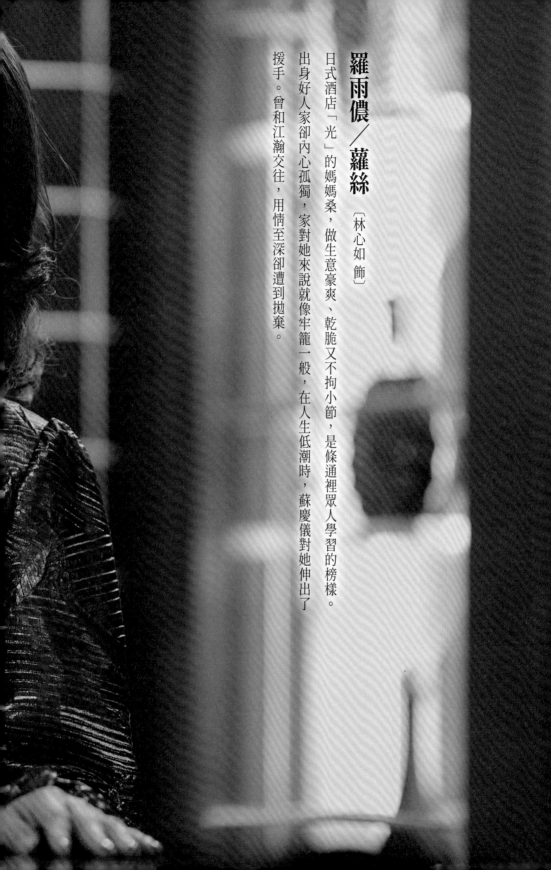

羅雨儂／蘿絲 〔林心如 飾〕

日式酒店「光」的媽媽桑，做生意豪爽、乾脆又不拘小節，是條通裡眾人學習的榜樣。出身好人家卻內心孤獨，家對她來說就像牢籠一般，在人生低潮時，蘇慶儀對她伸出了援手。曾和江瀚交往，用情至深卻遭到拋棄。

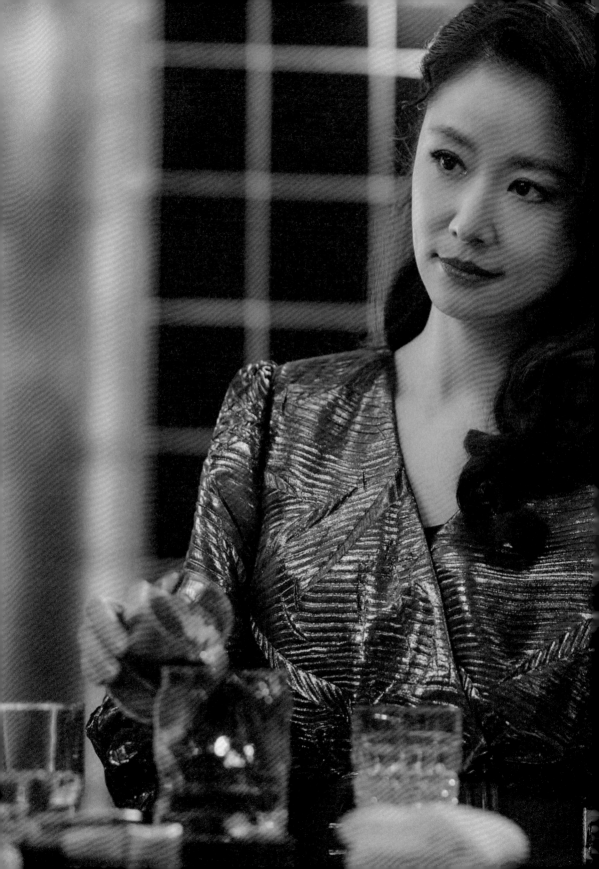

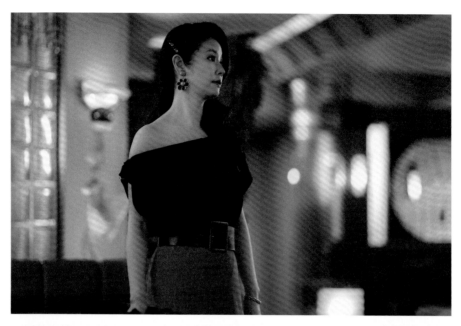

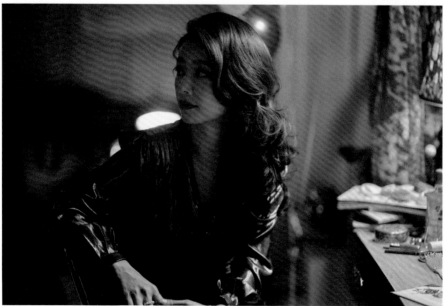

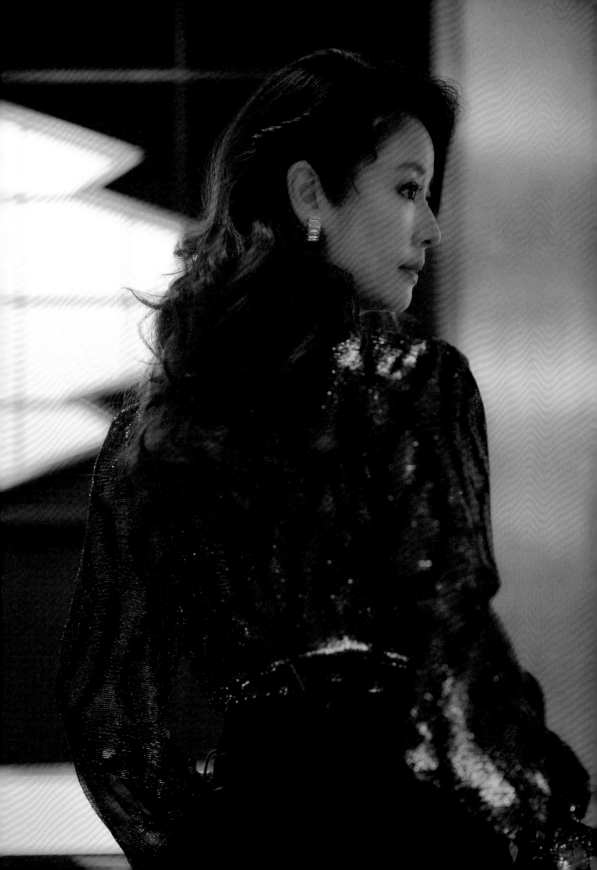

潘文成 〔楊祐寧 飾〕

中山警察分局刑事組刑事小隊長，在調查毒品交易案的過程中，與羅雨儂成為朋友。

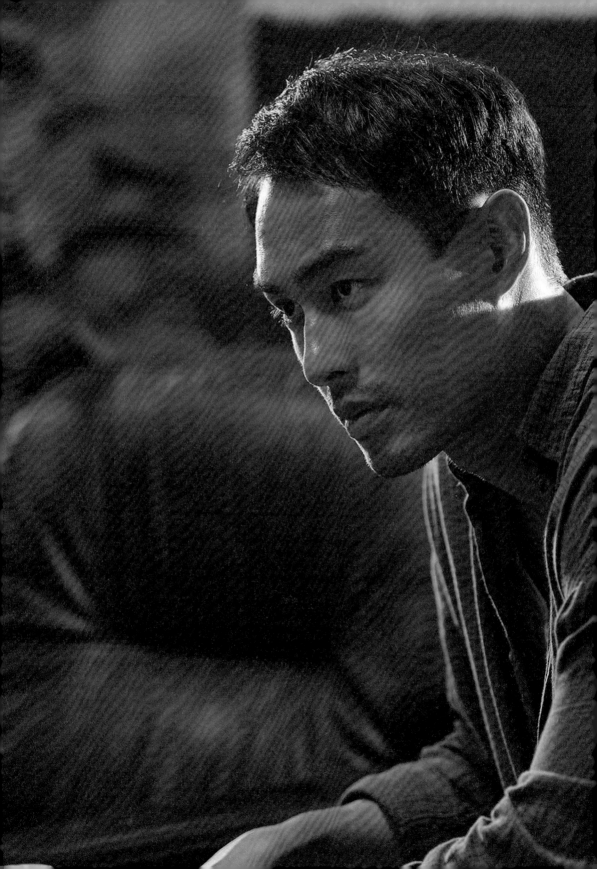

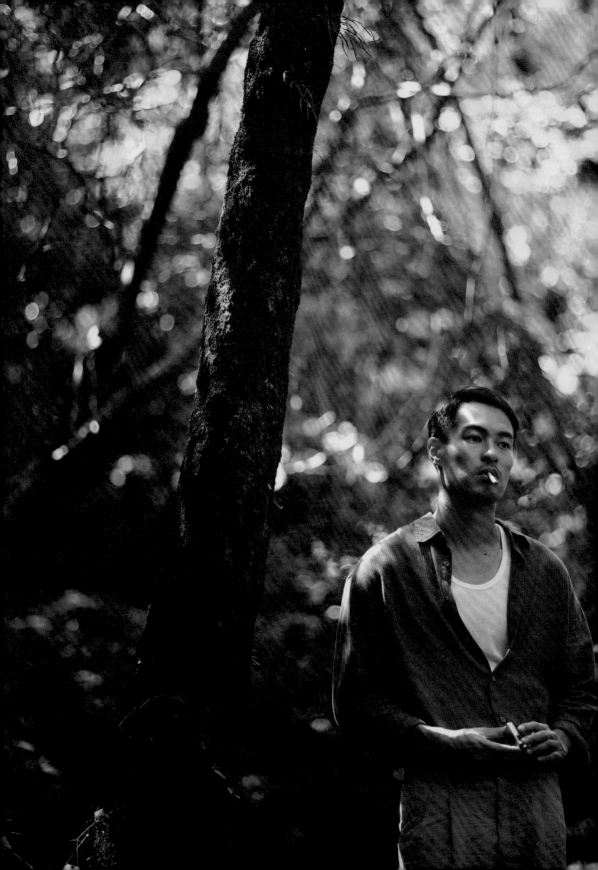

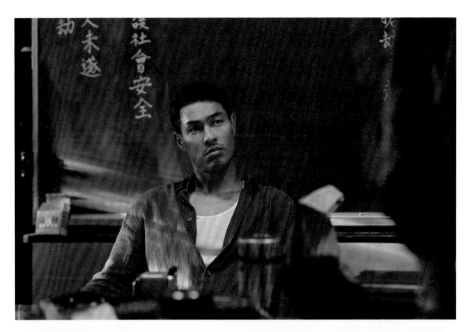

蘇慶儀／蘇 〔楊謹華 飾〕

日式酒店「光」的老闆娘，父不詳，只記得從小跟著母親四處打零工，過著窮困的生活，閱讀和雨儂則是她人生的救贖。聰明又機靈的她，在條通的工作屢受嘉許，決定和雨儂合力頂下酒店，成為「光」的老闆娘。比雨儂更早對江瀚動情，盼到江瀚恢復單身後，卻成了他一時的玩物。

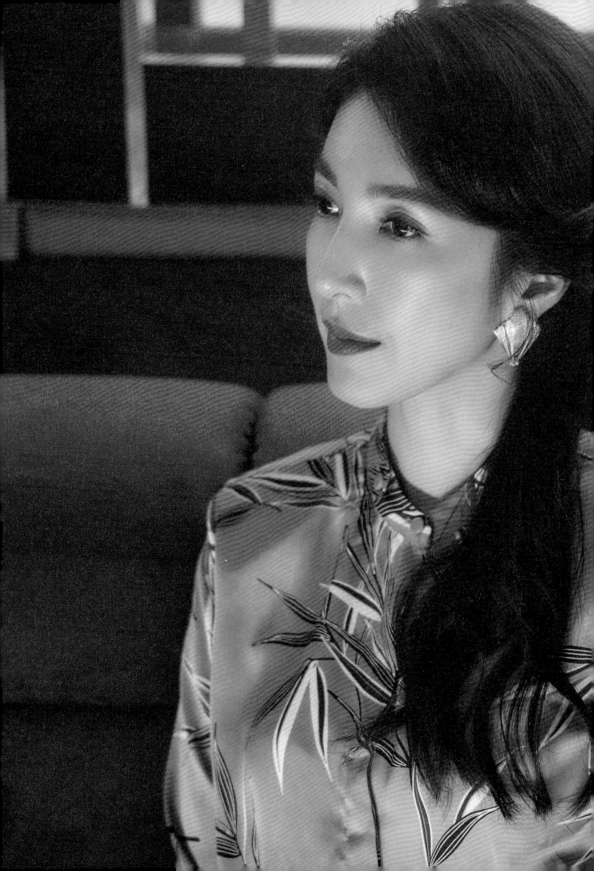

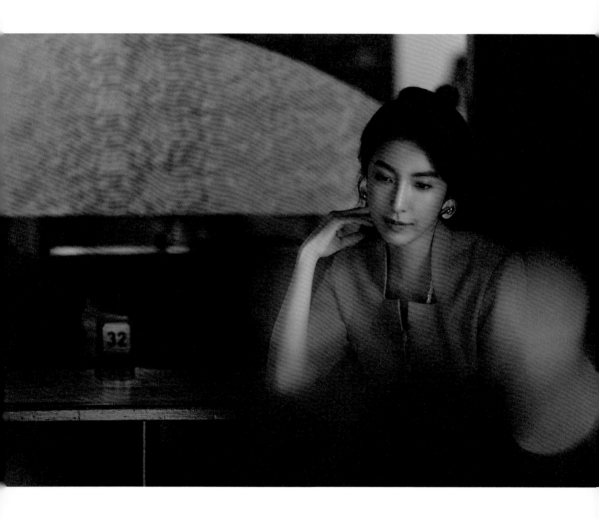

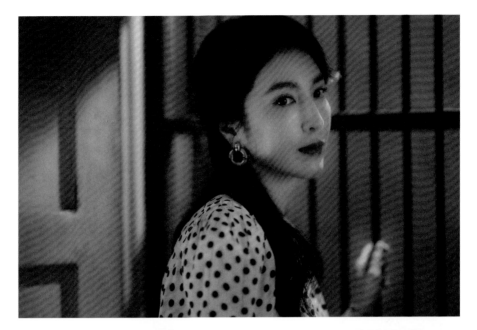

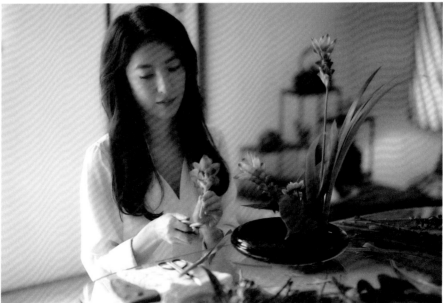

江瀚

〔鳳小岳飾〕

電視台的才子編劇，是個自由奔放的浪子，英俊瀟灑，看似有才、對社會充滿理想抱負，實質上是沒什麼責任感的人。因緣際會來到「光」，被雨儂爽朗豪邁的性格深深吸引，卻在交往過程中發現雨儂強勢的性格總壓得他喘不過氣，因而開始對她感到厭倦。

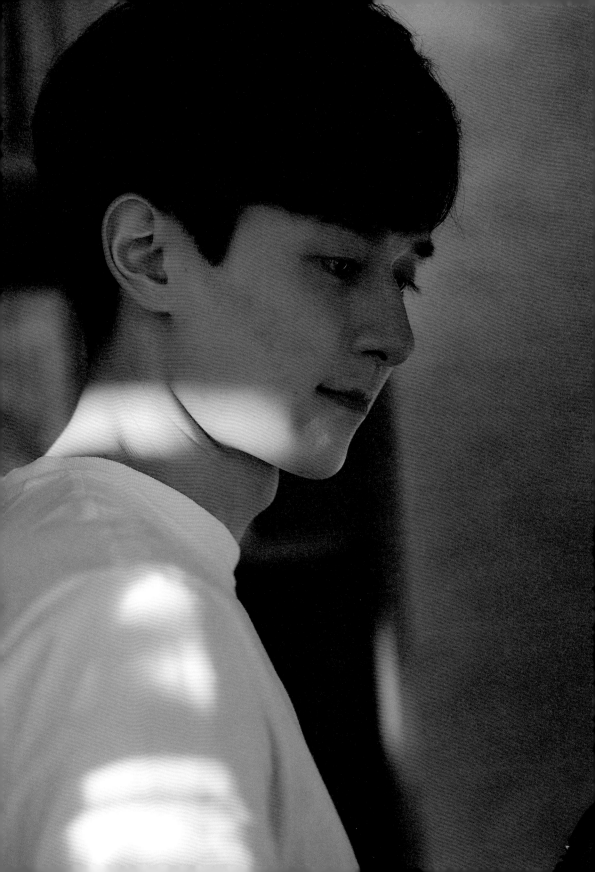

何予恩 〔張軒睿飾〕

大學生，看似木訥寡言，其實是個慢熟的男孩，戀愛經驗值為零。生日的那天，同學為了慶祝便帶著他來到「光」。那一晚，何予恩遇見了蘇慶儀，便不可自拔地愛上了她。

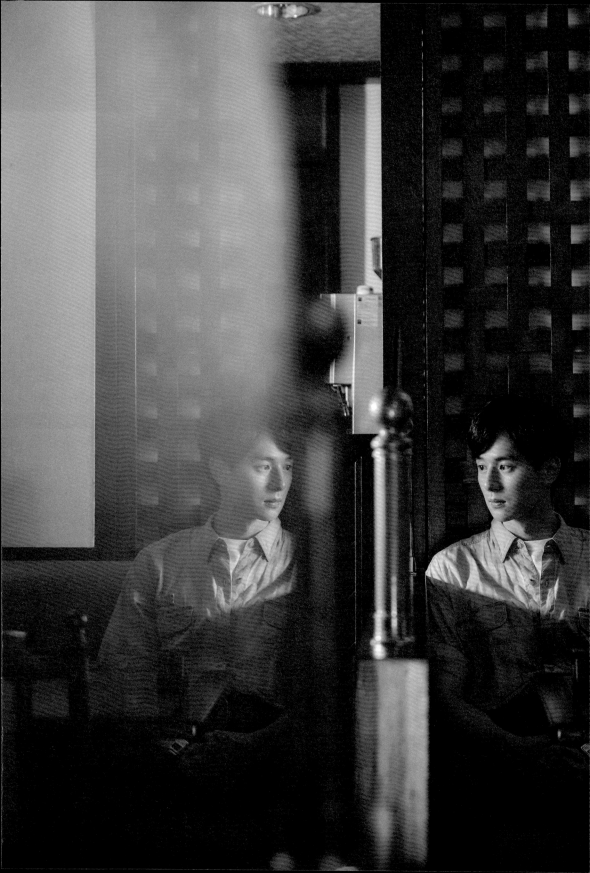

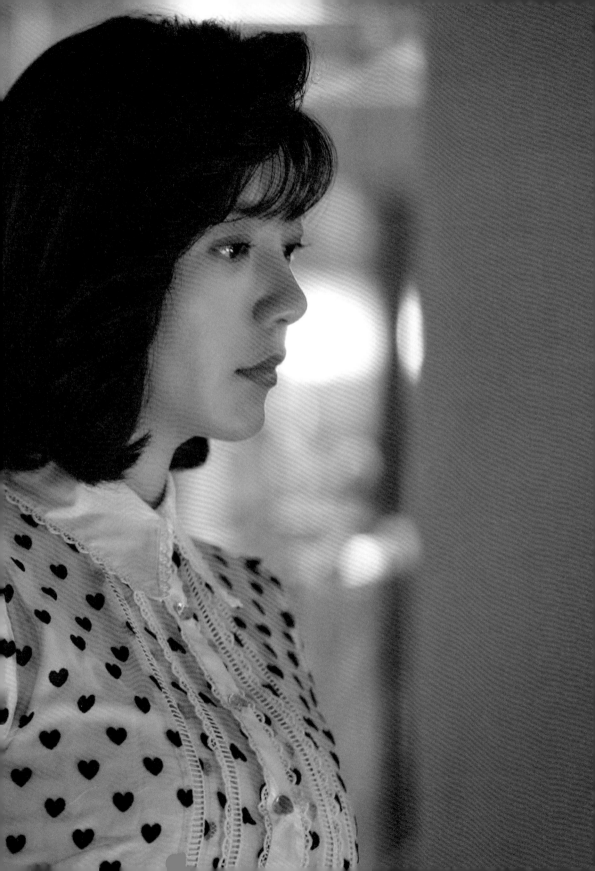

王愛蓮／愛子 〔郭雪芙 飾〕

日式酒店「光」最年輕的小姐，物質至上的拜金女，知名大學新聞系學生。她相當懂得酒場禮儀、察言觀色，她的甜言蜜語總能逗得酒客們心花怒放。

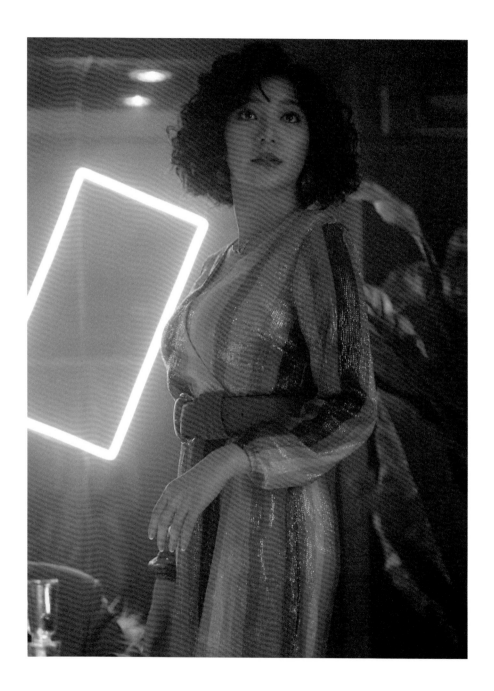

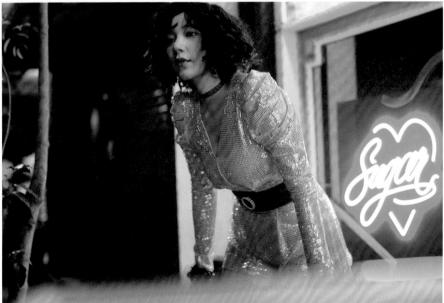

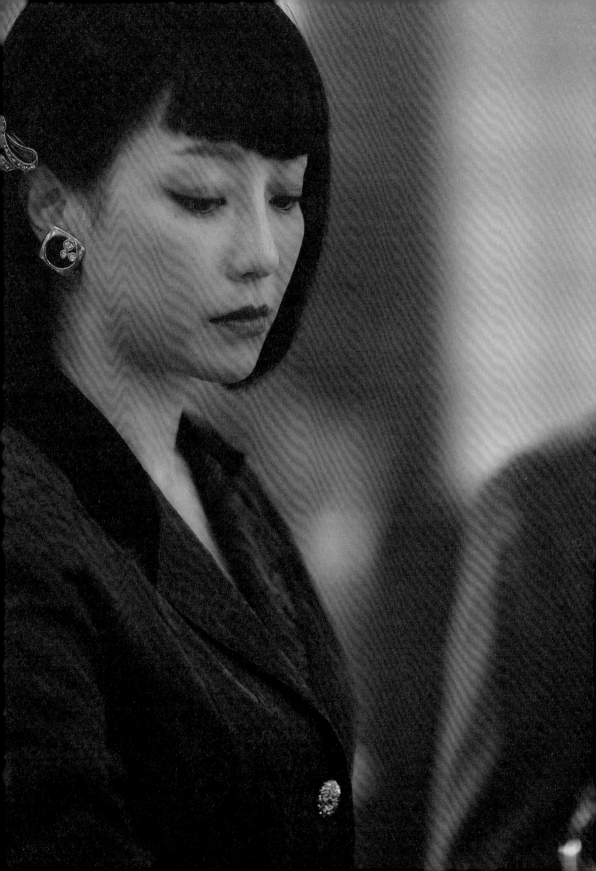

黃百合／百合　〔謝欣穎飾〕

日式酒店「光」最安靜的小姐，小姐們中話最少、最安靜的一個，一張臭臉加上一針見血的性格，是她獨特的魅力。酒客常形容她「冷艷又有距離感」。她知道那是自己的特色，有時欲擒故縱、有時反向操作，是她在「光」屹立不搖的原因。她因為沈迷於牛郎店，陷入了一場危機。

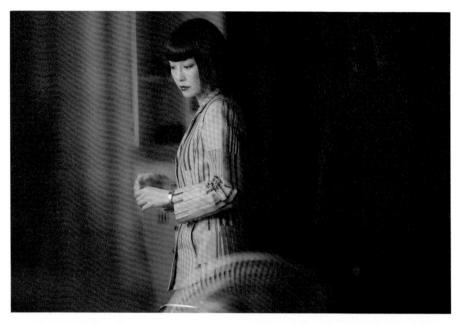

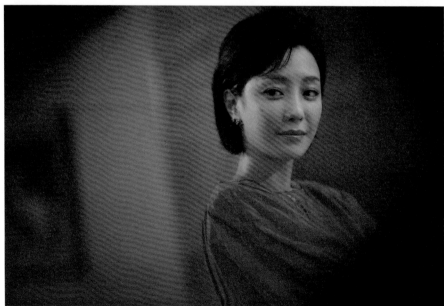

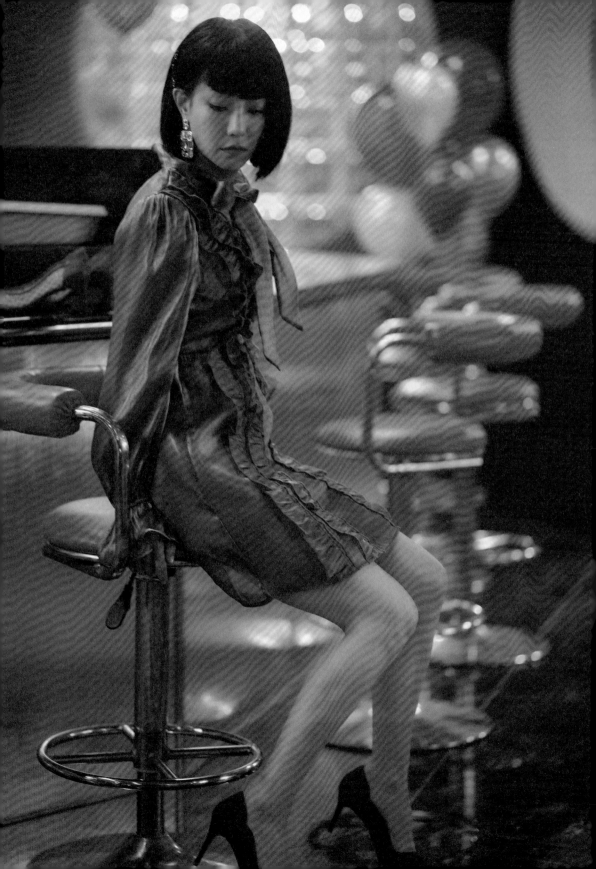

李淑華／花子 〔劉品言 飾〕

日式酒店「光」最妖嬈的小姐，過去曾被迫在娼寮工作過，後來因犯下殺人未遂罪入獄，也因此認識了雨儂。「笑得奔放，看得妖媚」是她的特色、傲人豐滿的身材是她的賣點，但李淑華從不覺得可恥，因為她認為「這就是她的本事」。

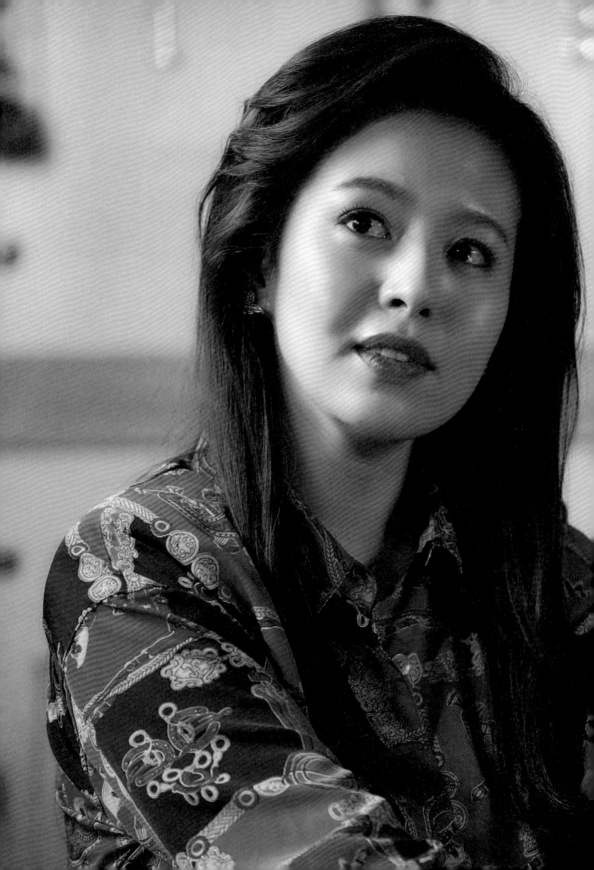

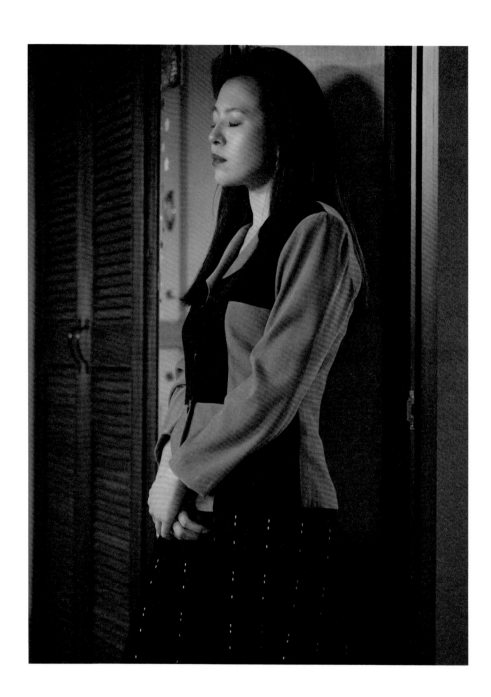

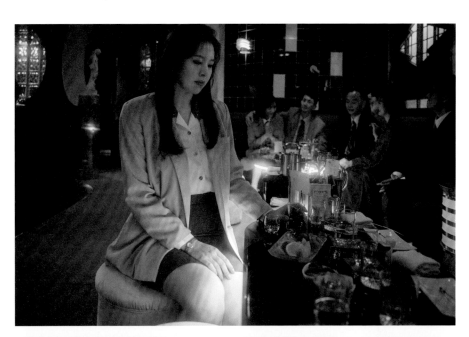

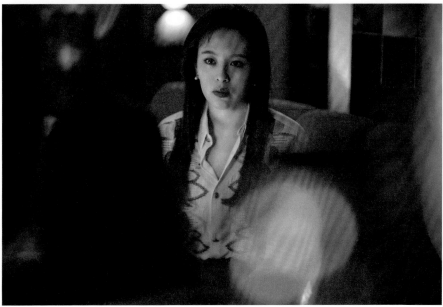

季滿如／阿季 [謝瓊煖飾]

日式酒店「光」最資深的小姐，店裡年資、年齡最大的前輩，好賭博，積欠地下錢莊龐大債務，被戲稱為「老小姐」。「阿季」音近閩南語的「阿姊」。

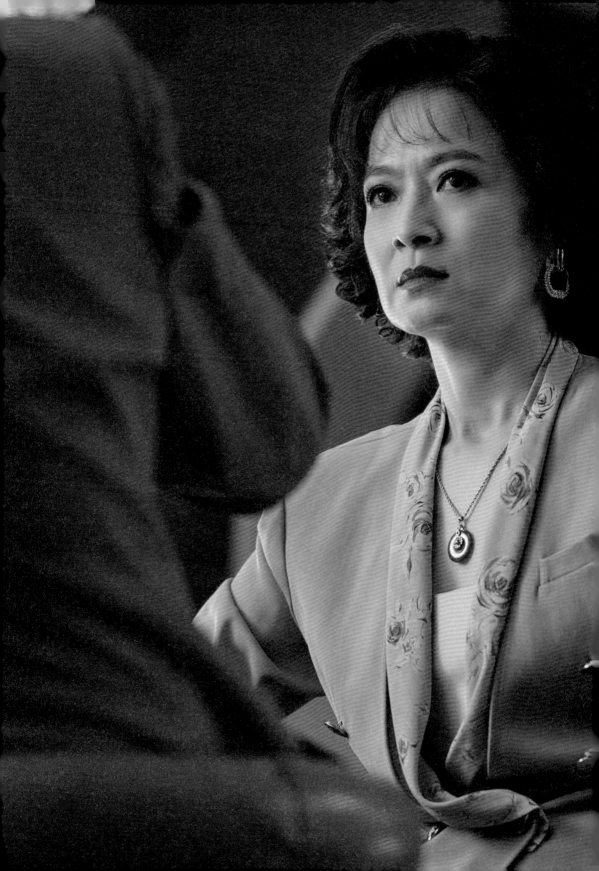

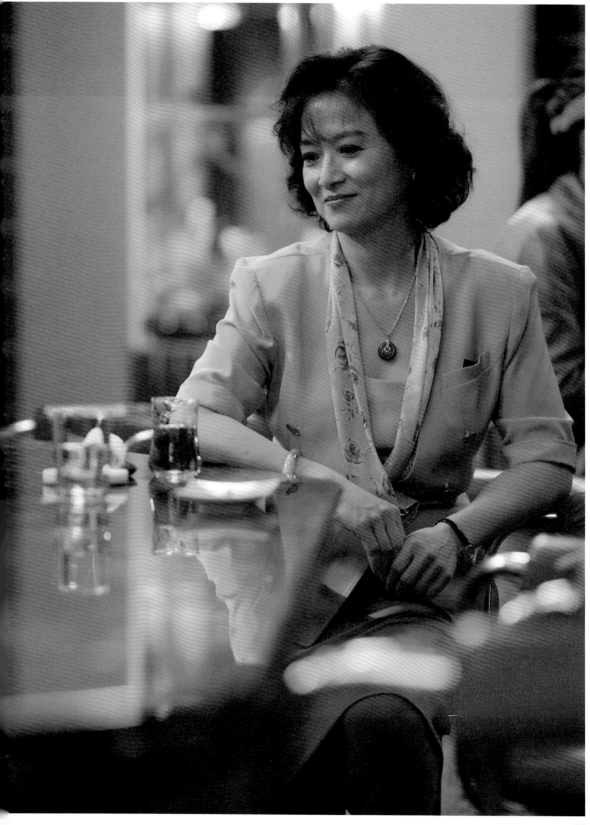

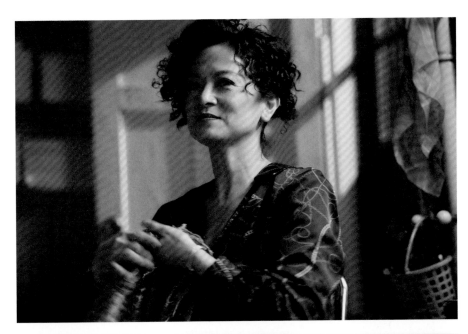

ILL
HO
TOGR
PHY

盛宴・揭幕

名場面回顧

案發

生命消逝之人，以其沉默不語的姿態，
打破了表面上看似平靜的生活，
將命運枷鎖牽起的眾人，捲進了持續流轉的漩渦。

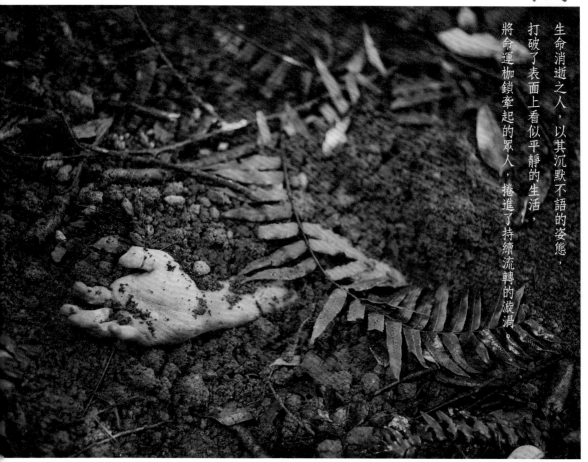

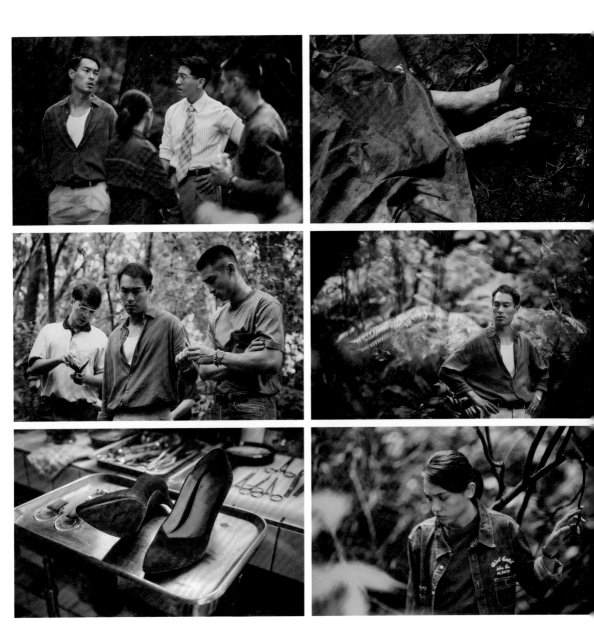

笙歌響徹
設宴

燦燈夜明，為條通染上了與白晝截然不同的顏色與氛圍。在觥籌交錯之間，懷抱各式情愫或煩惱之人如求道者般湧入，於此找尋心靈的慰藉。

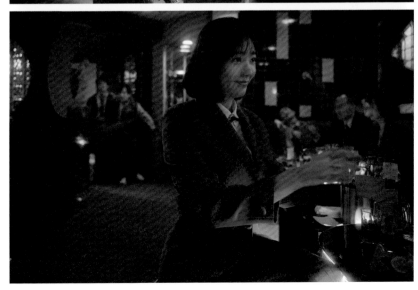

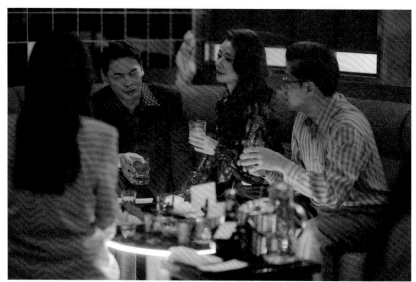

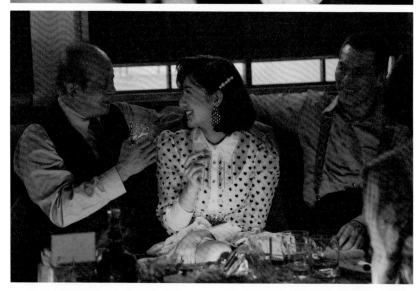

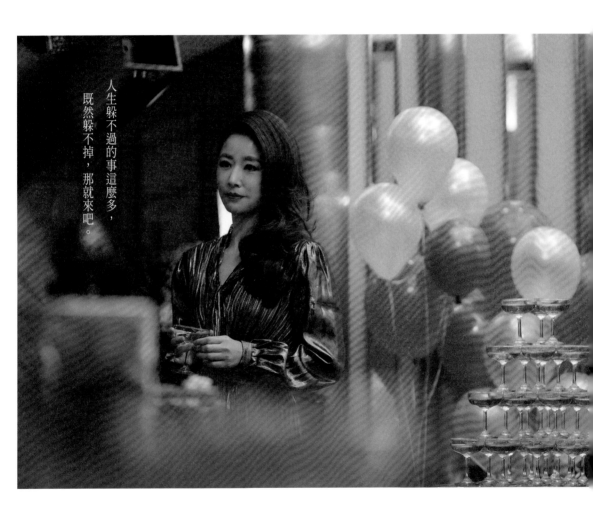

人生躲不過的事這麼多，
既然躲不掉，那就來吧。

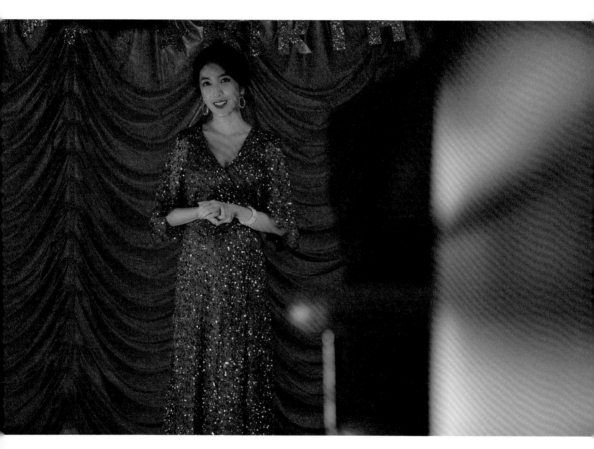

死了好，真的死得成那就最好了。
死掉的那一個就是永遠，因為挽回不來，死掉的就塵封在回憶裡，
而回憶放得越久越美，時不時來戳妳一下，讓妳忍不住想念。

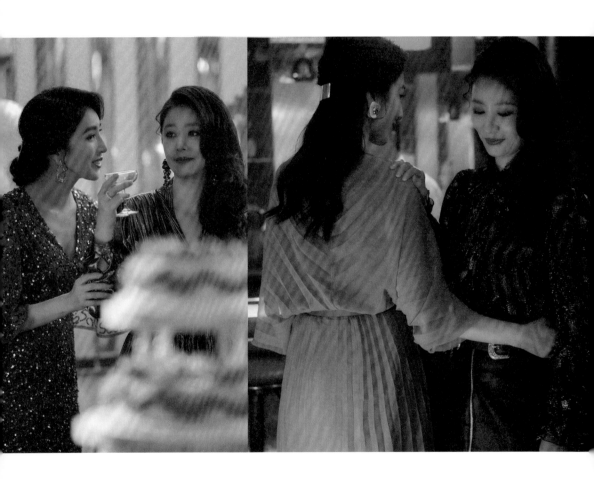

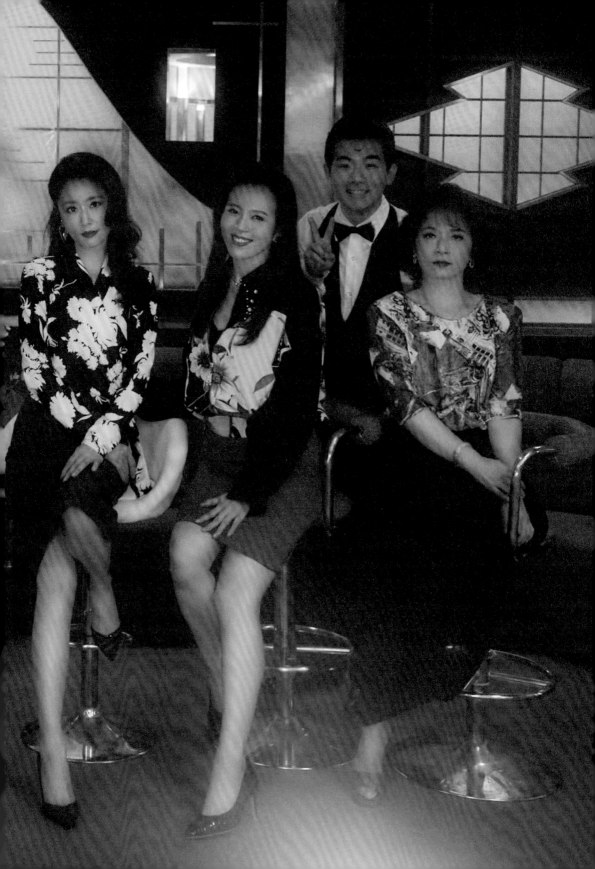

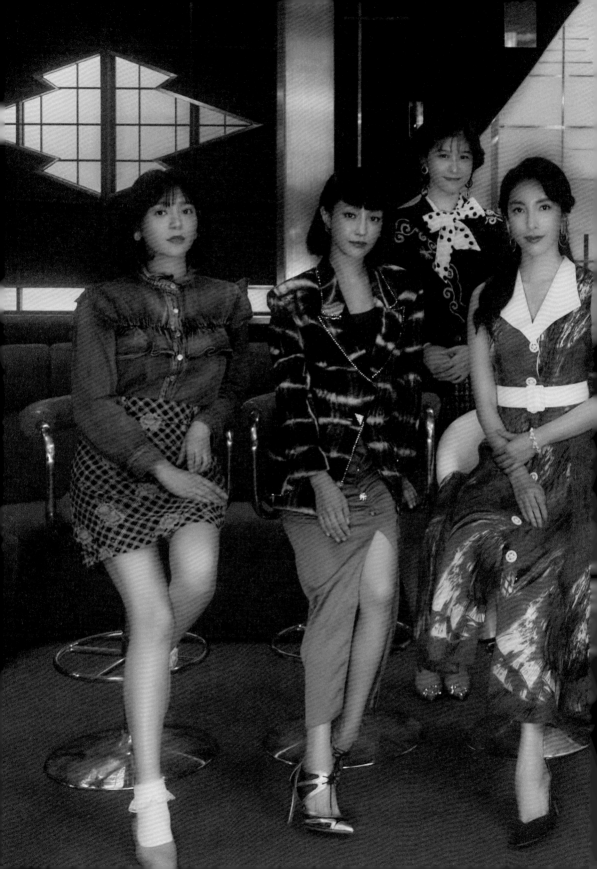

緣分往往來得突然，或許也因為這個緣故，才更讓人難以忘懷。在當下時刻，人們總是堅信彼此的關係超越所有、能夠延續到生命的終點。但人與人終究是不同的個體，在未知的某一天，或許我們都將迎接自身所無法預測的未來。

情誼

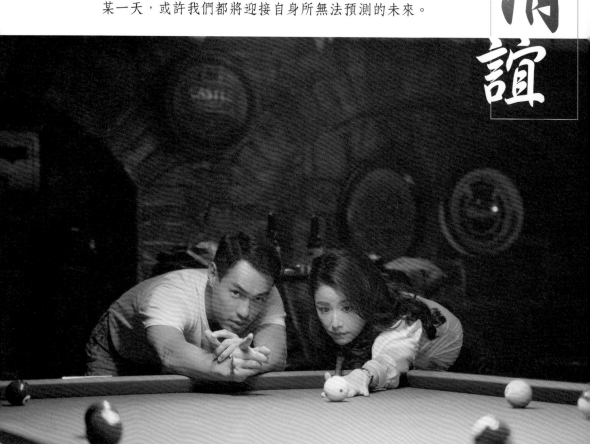

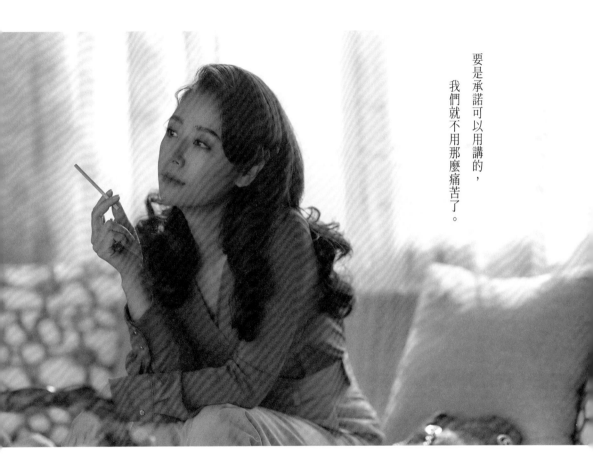

要是承諾可以用講的，
我們就不用那麼痛苦了。

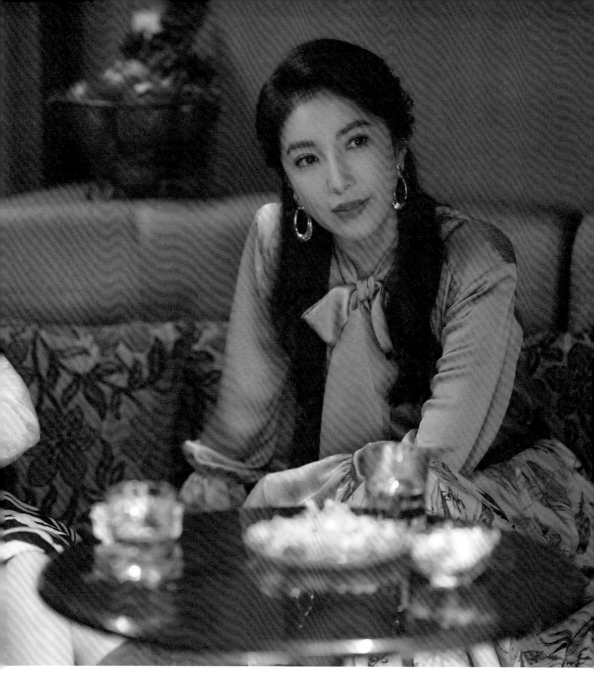

我跟妳這麼多大風大浪都過了，死不了的，就算真的要死，也不該是我們死。

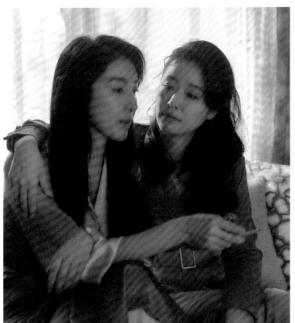

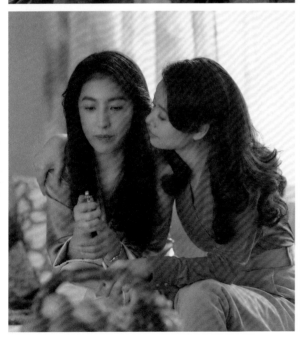

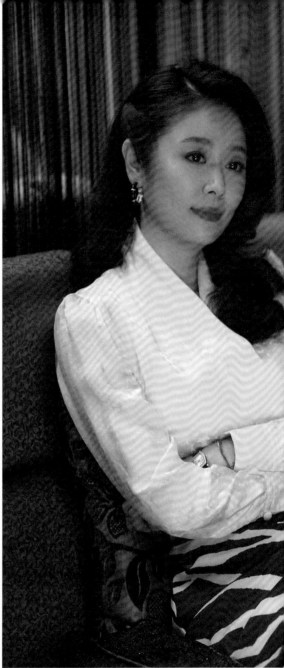

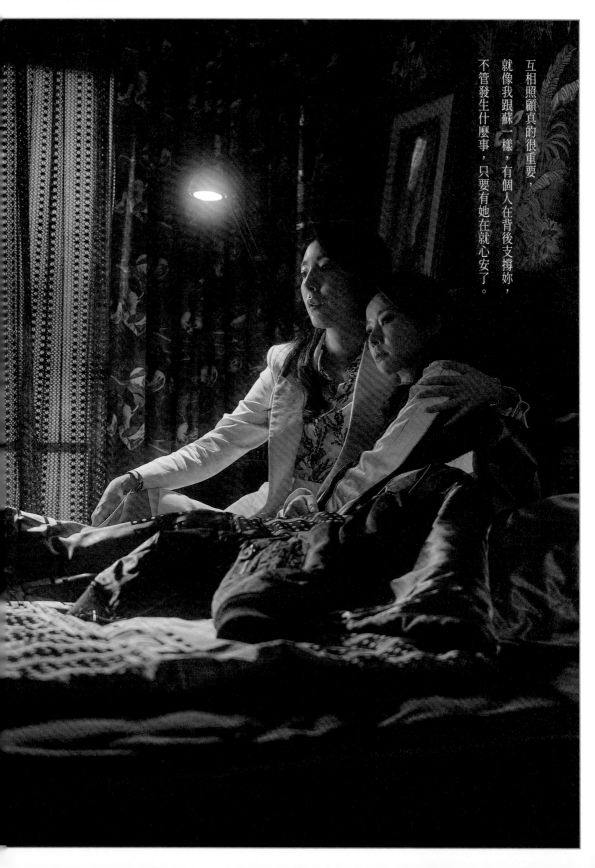

互相照顧真的很重要，就像我跟蘇一樣，有個人在背後支撐妳，不管發生什麼事，只要有她在就心安了。

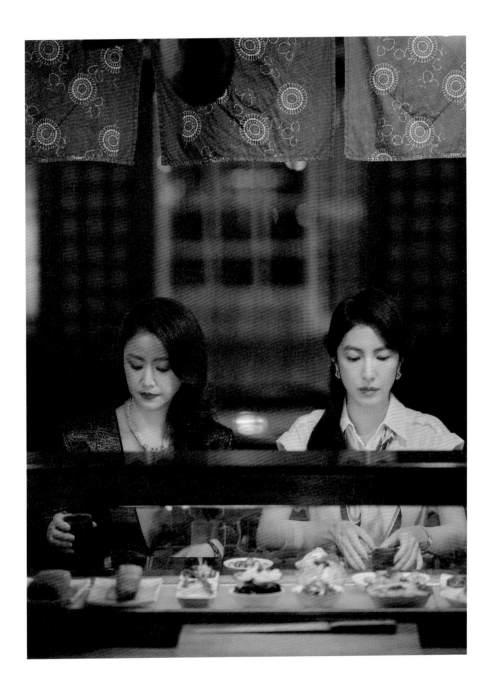

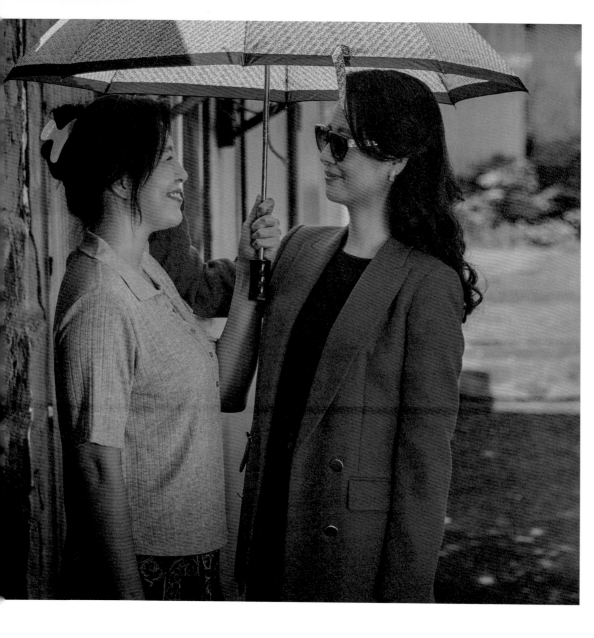

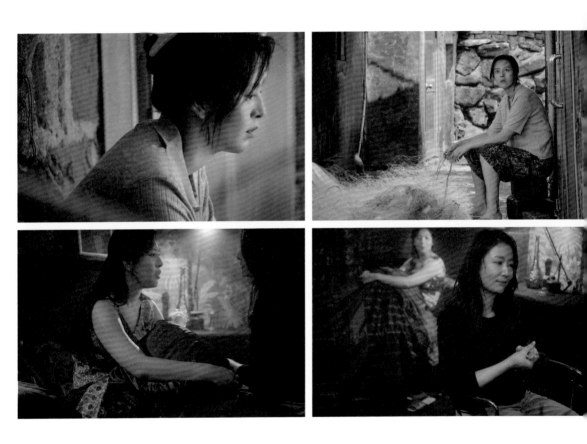

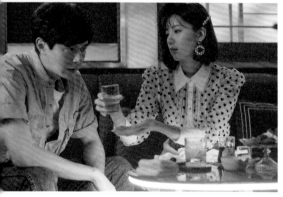
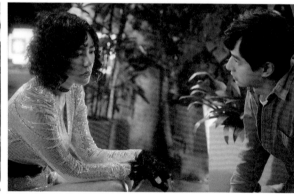

敢面對自己內心真實的感受，我覺得你很勇敢。

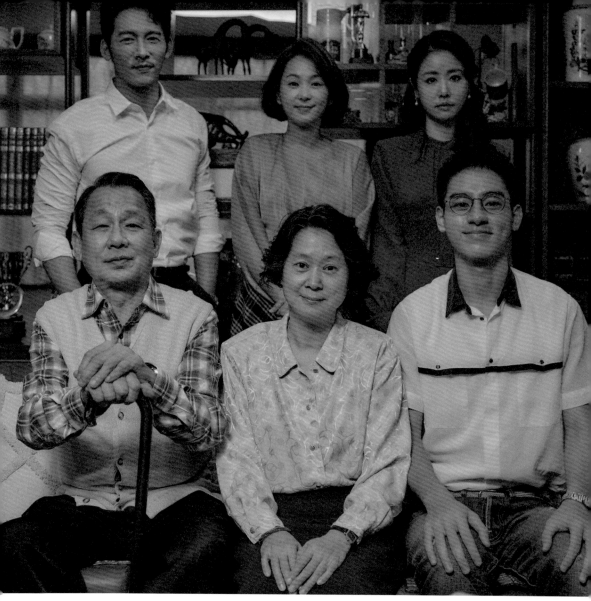

親情

親情，打從每個人誕生到這世上開始，直接建立、也是第一段緊密的關係。血脈相連，讓人們無論在正向與負面都受到它的影響，造就了世間許多難解的人生課題。

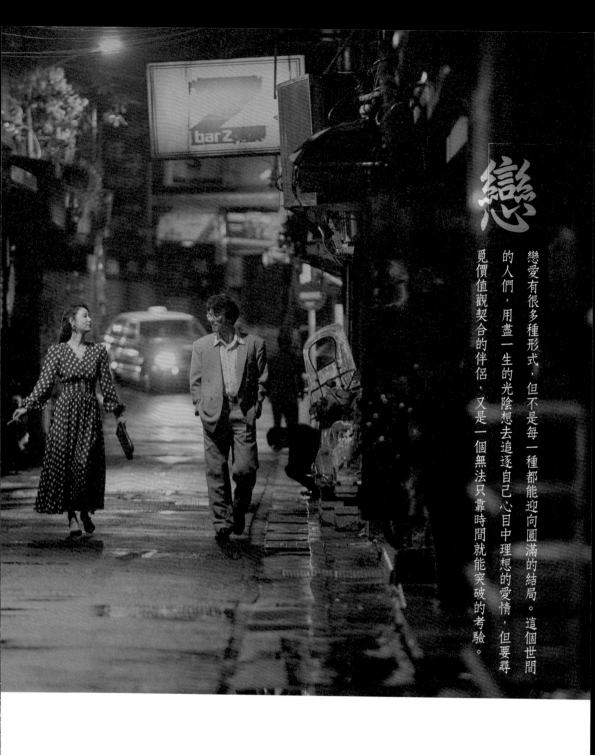

戀

戀愛有很多種形式，但不是每一種都能迎向圓滿的結局。這個世間的人們，用盡一生的光陰想去追逐自己心目中理想的愛情，但要尋覓價值觀契合的伴侶，又是一個無法只靠時間就能突破的考驗。

遇到了才想要逃走，這才是真的浪費人生。

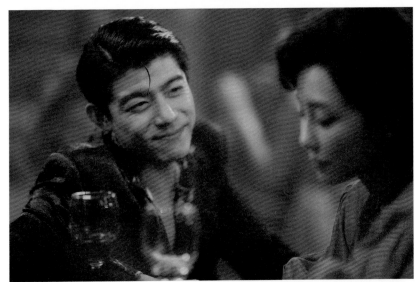

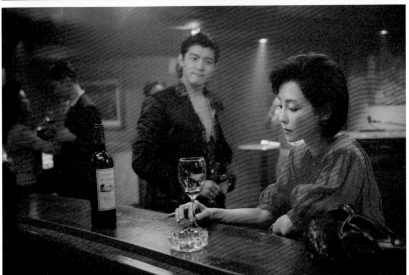

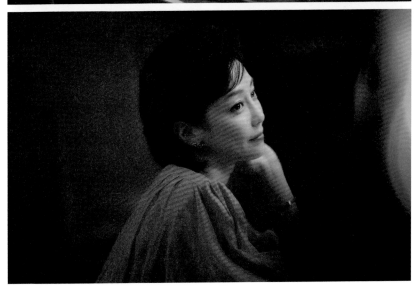

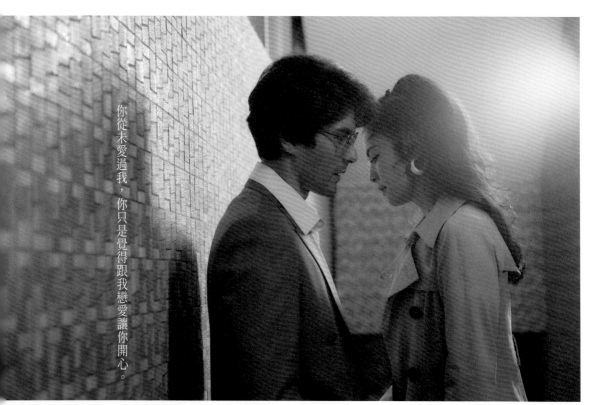

你從未愛過我，你只是覺得跟我戀愛讓你開心。

借來的書，無論如何都要還，
因為不是你的，是借的，
你是我借的，是嗎？

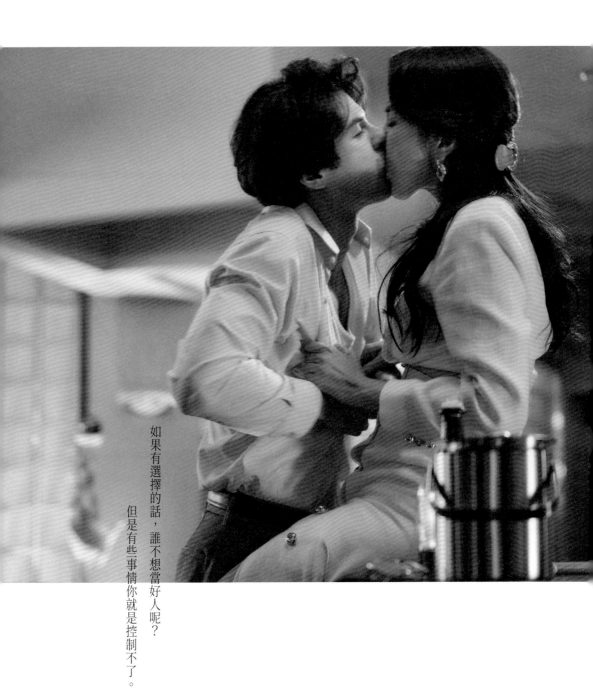

如果有選擇的話，誰不想當好人呢？
但是有些事情你就是控制不了。

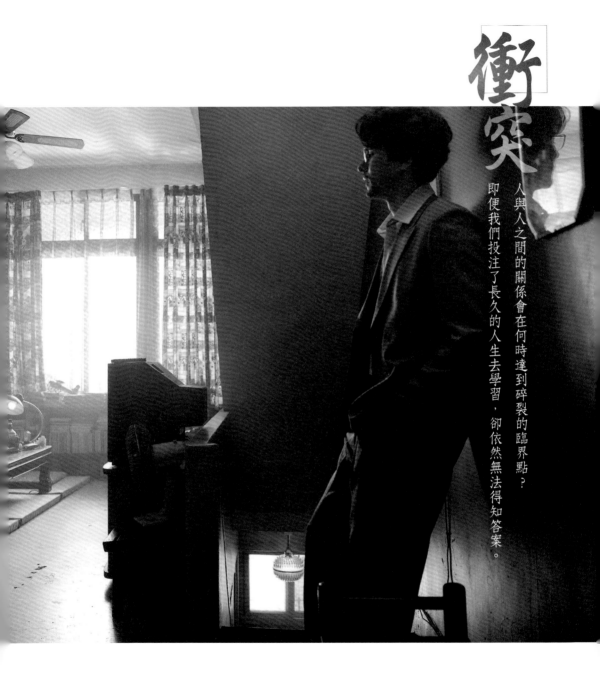

衝突

人與人之間的關係會在何時達到碎裂的臨界點？即便我們投注了長久的人生去學習，卻依然無法得知答案。

我不愛了。這三個字不難懂吧？

愛、恨、喜不喜歡，這種事情不是每天都在上演嗎？

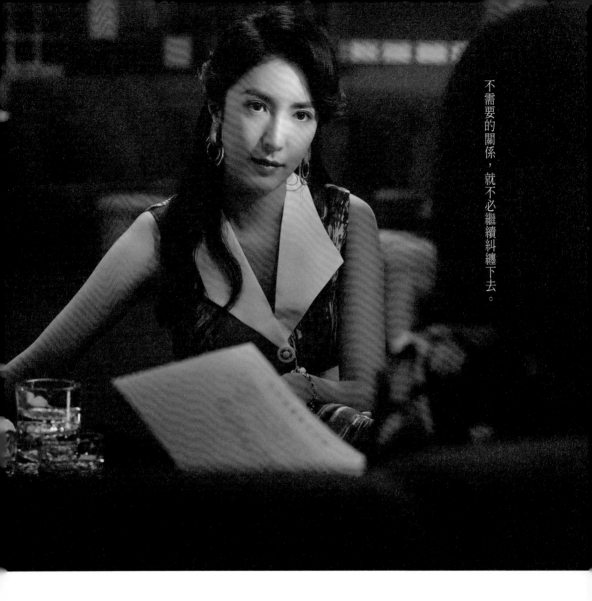

不需要的關係，就不必繼續糾纏下去。

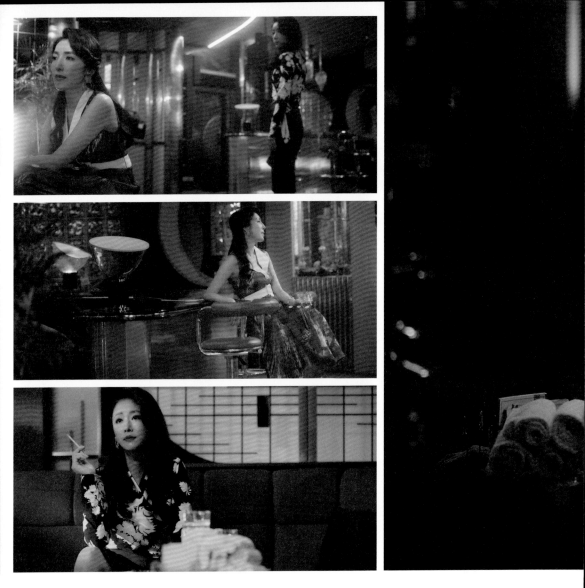

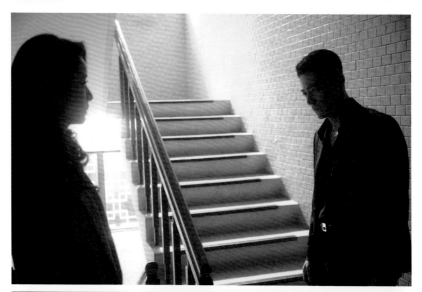

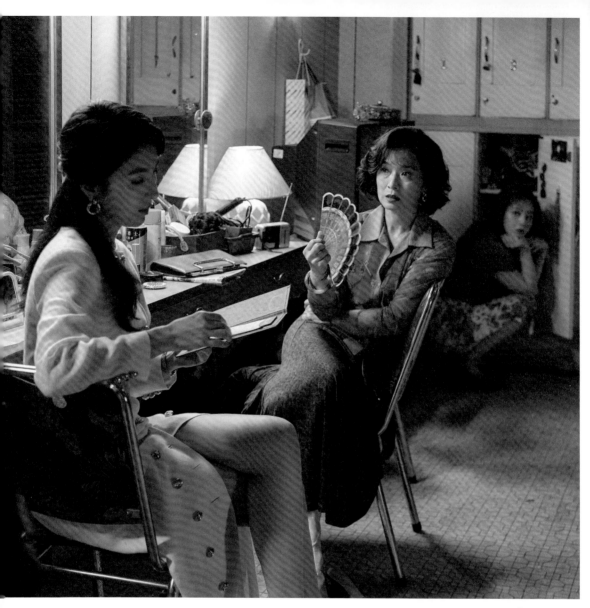

如同璀璨絢麗的前場，位處幕後的空間也凝聚了許
多不同的情感和思緒。在這個小世界裡，匯集了人
生百態，它就像是一個荒漠中的綠洲、暫時停靠的
避風港，讓人在此暫時喘息、宣洩累積的壓力與情
緒，並思索著下一段旅程的方向。

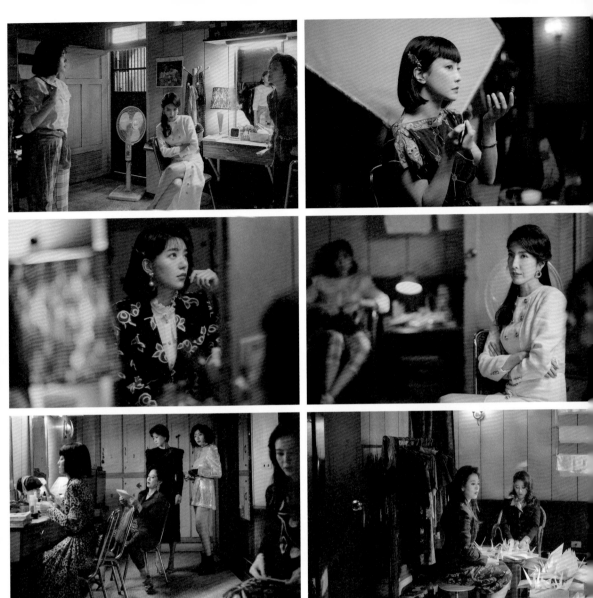

我們這輩子會遇到的人很多，

不是每一個都要放心上，

也不是每一個都要常常掛在嘴邊。

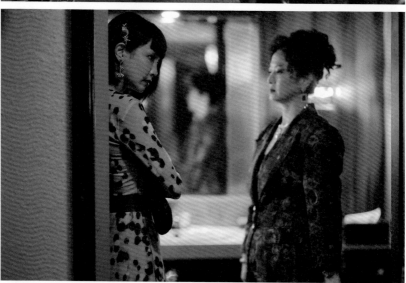

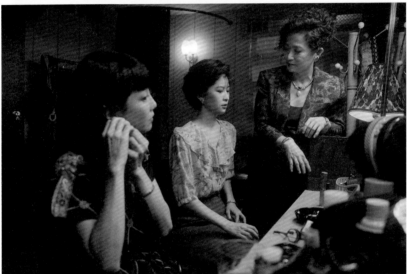

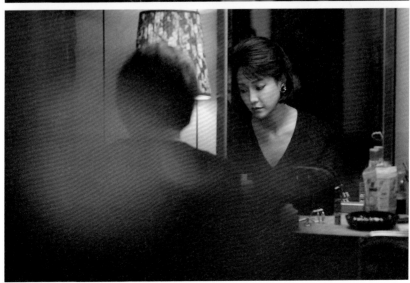

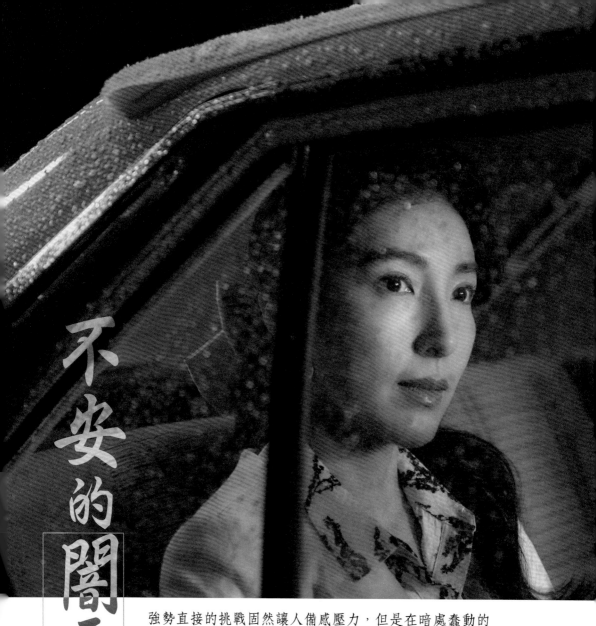

不安的闇雲

強勢直接的挑戰固然讓人備感壓力，但是在暗處蠢動的不安因子，會在不知不覺間相互感染、侵蝕僅存的意志與希望，孕育出更為龐大的壓力與不確定性，最後在你毫無警覺之時爆發，顛覆既有的一切。

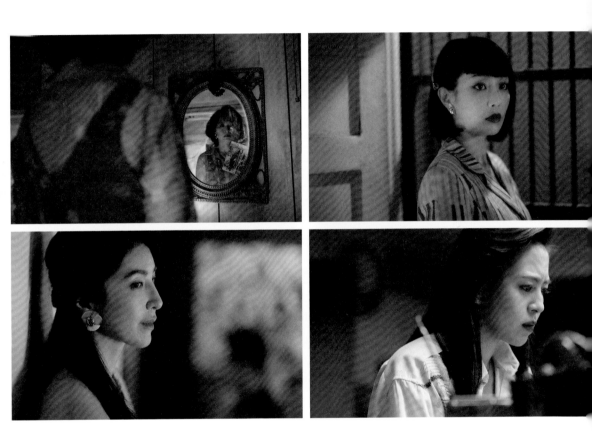

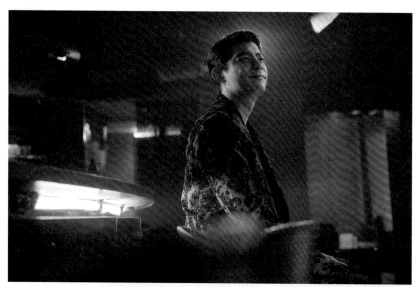

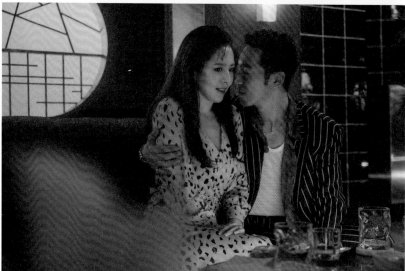

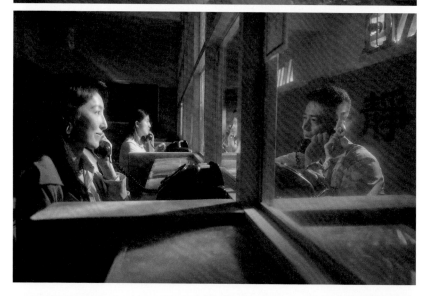

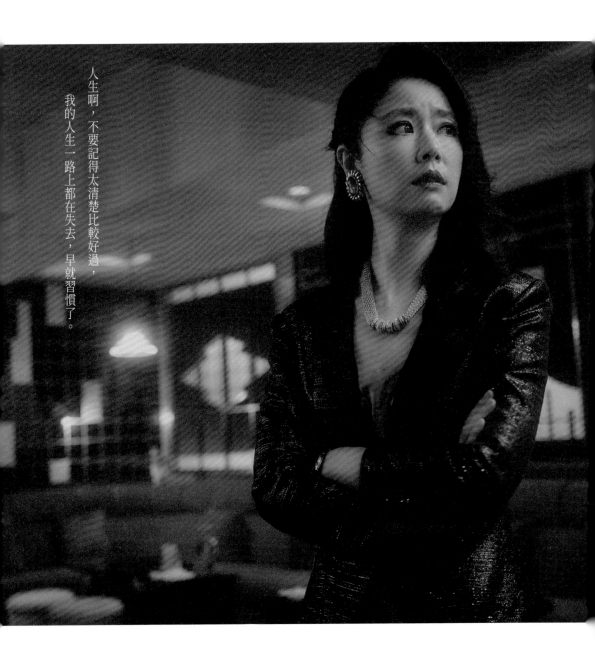

人生啊，不要記得太清楚比較好過，
我的人生一路上都在失去，早就習慣了。

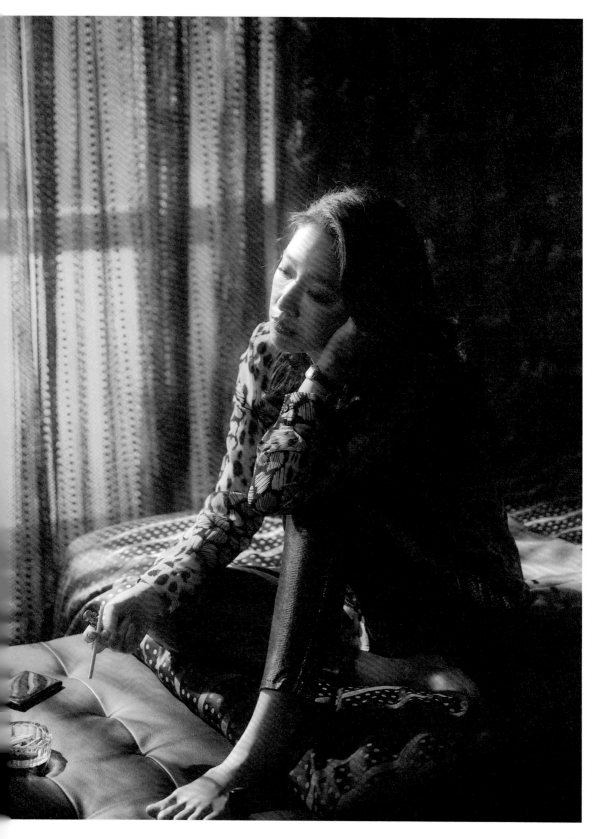

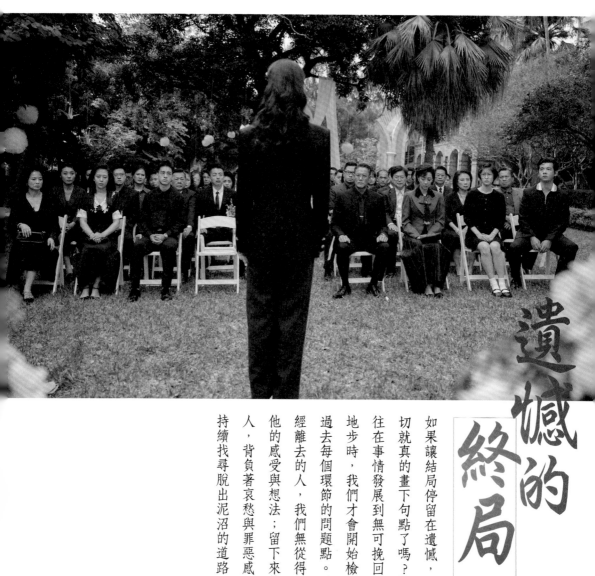

遺憾的終局

如果讓結局停留在遺憾，一切就真的畫下句點了嗎？往往在事情發展到無可挽回的地步時，我們才會開始檢視過去每個環節的問題點。已經離去的人，我們無從得知他的感受與想法；留下來的人，背負著哀愁與罪惡感，持續找尋脫出泥沼的道路。

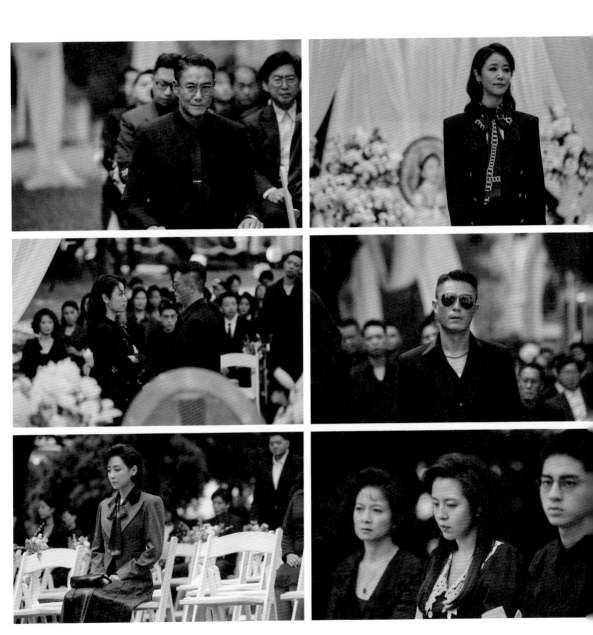

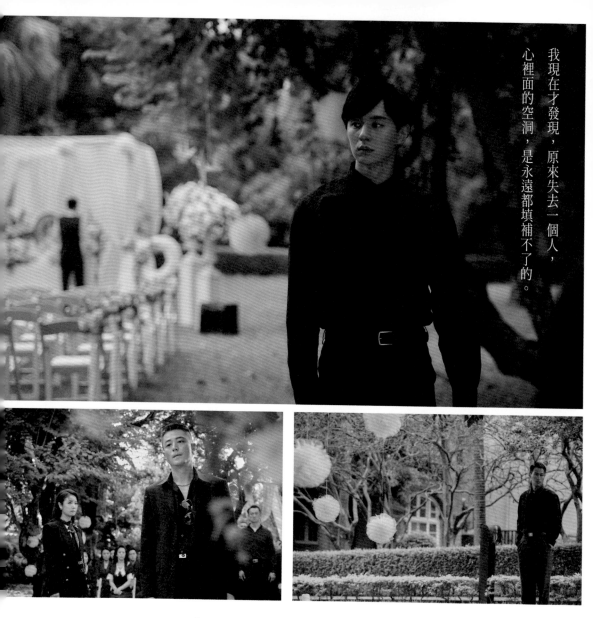

我現在才發現，原來失去一個人，心裡面的空洞，是永遠都填補不了的。

在人生的旅途中，無論是美好還是遺憾，總是會讓人不由得頻頻回顧。過往的一切，是塑造現今自身的養分，但若想到自己是否成為當初心目中想要變成的那種人，這個問題，還是令我們沉默了下來。

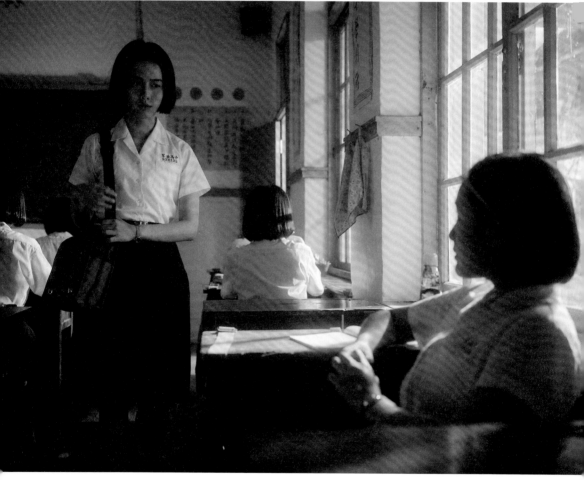

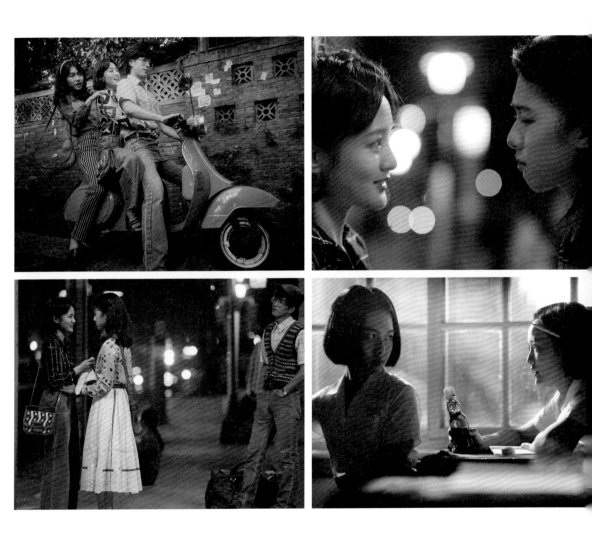

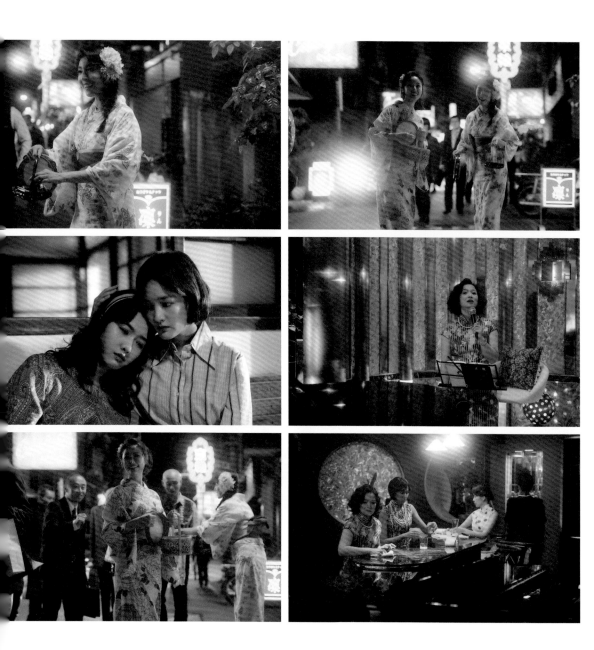

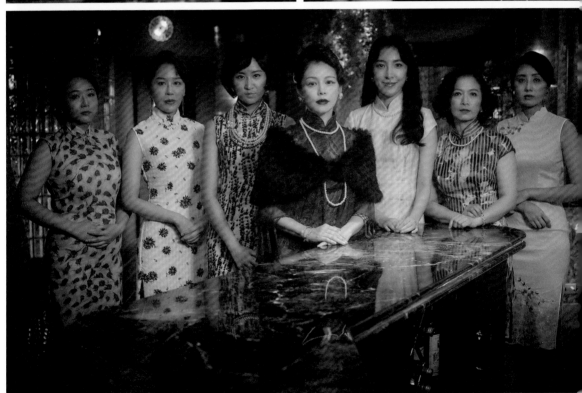

人不能貪心啊，這個世界不可能什麼都是你的，有得到就會有失去。

暗潮洶湧

危機的降臨，永遠不會顧慮人們當下的處境。它彷彿在考驗人們的意志，從四面八方展開夾擊。當你正在為眼前艱困的局勢竭盡心力時，新的挑戰已然到來。

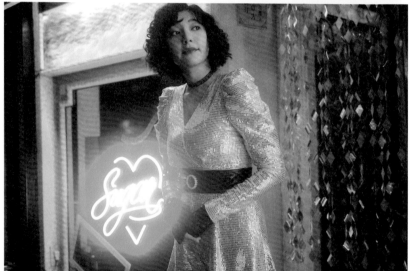

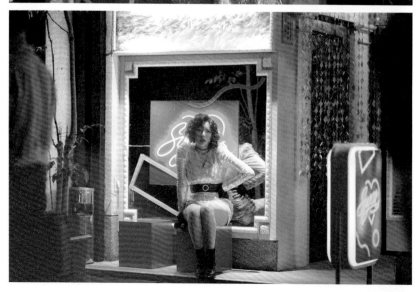

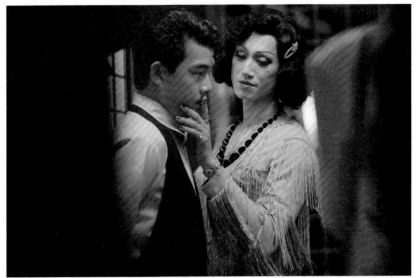

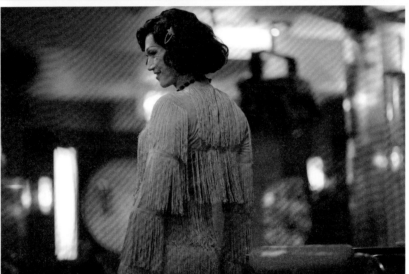

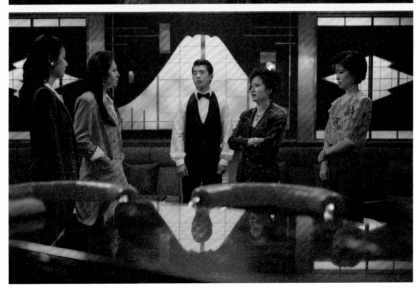

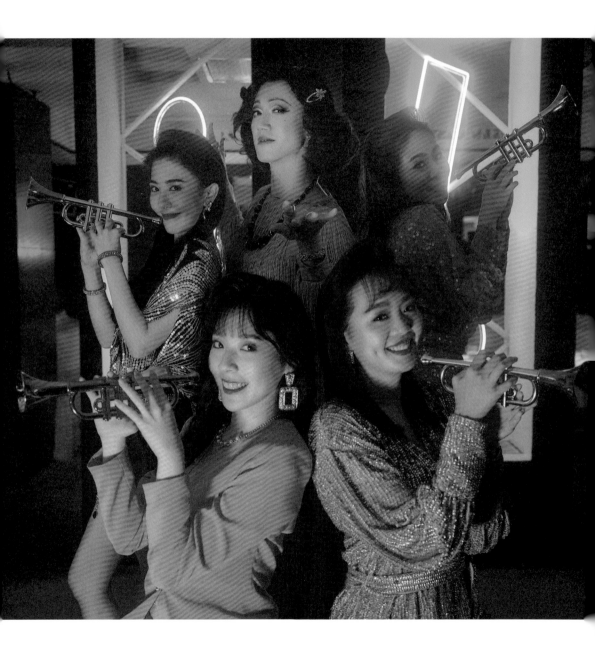

發掘真相

讓一切水落石出，是理所當然的信念。然而，在深入問題核心的同時，
隨著探索過程的進行而陸續浮現的事實，往往帶來超乎預期的震撼。

轉變

人往往要在經歷特別的際遇後，才能脫離先前的泥沼，以全新的視野來看待自己、旁人以及這個世界。即便我們無法知曉未來的走向，但仍舊把握當下、珍惜這難能可貴的轉捩點。

人生嘛，你曾經以為很重要的，
過了以後，發現日子還是得過。

OMEN

OF

THE

KARI

點亮華燈的妳們

「光」酒店主演訪談

林心如

Q1

首先想請您以演出者的角度與個人觀點，為我們介紹羅雨儂，以及您是如何詮釋她的、又做了哪些功課、演出這個角色對您有什麼啟發與收穫？

羅雨儂是一個敢愛敢恨、愛恨分明，非常有義氣的女性，為朋友兩肋插刀、做了很多事情，我非常喜歡這種個性的人，因為我覺得跟我自己本身的性格也算是滿像的，我也是比較有義氣，做事情、做人乾淨俐落，不會去做很多小動作，喜歡跟不喜歡都是非常清楚的，算是喜惡愛恨都是很分明的人，詮釋起來我覺得非常地過癮，覺得她做的某一些事情，或者表達感情、對事情的態度，其實都跟自己滿貼近的。

Q2

本作雖然是圍繞著「光」酒店的群像劇，但羅雨儂與蘇慶儀的人生際遇可說是支撐全劇、開展劇情的骨幹。從結果來看，兩個人的相遇填補了彼此內心空缺的那一塊，滋養了心靈、卻也因為常人難以屏棄的情感，讓原本堅不可摧的情誼出現裂痕，導致了遺憾的終局。身為蘇

慶儀生命中極為重要的存在，您是如何看待這段歷程的？

我覺得羅雨儂跟蘇慶儀都是彼此生命當中最重要的那一個人，也算是從小到大彼此的依靠，所以當她們的愛出現裂痕的時候，對於雙方都是難以接受的，一個覺得，妳怎麼那麼不了解我。其實兩人看待對方都是愛大於恨，而恨又超過了愛，因為太愛了，所以恨意也隨之增長了。雖然說最後是一個遺憾的結局，但是人的一生中若有一個這樣能讓你愛、讓你恨的人存在，算起來也是完整了彼此生命當中的一段歷程吧！

Q3

假設今天要為這段故事設置一條「云故事線」，您認為羅雨儂心中所期望描繪出的結局會是什麼樣子？關於羅雨儂自己，又會希望能在生命中的哪個階段有不一樣的轉變呢？

羅雨儂當然會希望蘇慶儀不要死、江瀚不要背叛自己，但是如果就是這樣子過下去，也許她的人生就不會太有趣，沒有那麼多的高潮起伏、沒有那麼多的愛恨情仇，不過我想羅雨儂應該也不是甘於平平淡淡過完一生的人吧，在她的人生旅程中，可能會出現一些高潮迭起的際遇，那些才會是她日後最值得拿出來回憶的部分。

Q4

在演出這部作品後，您對於八〇年代和「條通」這個故事舞台有什麼感想？也請和我們分享印象最深刻的一場戲。

八〇年代在我的時序裡面，大概還在國小、國中的這一個階段，雖然曾經去過條通，有過記憶，但是又不是太清楚，所以對我來說還是覆蓋著一層滿神祕的面紗，但又不陌生。我們要把故事背景設定在這個年代的時候，有認真做過一些研究，之所以會對八〇年代不感陌生，是因為當時是明星產業非常蓬勃的年代，活躍的明星都非常有記憶點，比如說梅艷芳、林青霞、鍾楚紅、張曼玉、王祖賢，日本的話有中森明菜、松田聖子、工藤靜香，那個時候算是她們的全盛時期，而且不論是服裝、抑或是妝容，都讓大家印象深刻，所以會覺得那是一個美好的、五光十色的繽紛

145

最後，請對「光」的夥伴們、劇組人員以及支持這部作品的觀眾說幾句話。

我想要對「光」的夥伴，還有所有劇組的工作人員、主創、幕後的工作人員，以及所有支持這部戲的朋友說：「非常感謝大家。」感謝各位全心全意地付出，才有今天大家看到的《華燈初上》。拍攝的過程當中，大家凝聚起一個共識：一定要讓這部戲呈現出最美好的狀態，把自己最棒的表演展現出來。身為其中一份子的我，由衷感謝所有為這部戲奉獻的人，感謝大家投注滿滿的向心力與熱情

年代，因此就把故事設定在那個時期，我們都很有感覺，也感到很新奇、很過癮。

印象深刻的戲還滿多場的，因為整部《華燈初上》的戲，每一場的劇情，或是每一個段落其實都是環環相扣的，很多情感表現跟衝突都是非常強烈的，所以演員在表演時會感到相當痛快，一場場都能在演出者與觀看者的心中烙下深刻的畫面。但真要說起來，第一部在停屍間認屍的那場戲，是我相當難忘的演出。在開拍之前，我刻意不去跟蘇碰面，也不去看她那時是什麼狀況，一直處在一個保持遙遠距離的狀態，等到正式開始、白布揭開的那一瞬間，才真實實地看到她躺在那邊的樣子。當下我的感受真的就像戲裡面所呈現的，人生畫面就像跑馬燈，不斷不斷地湧現在腦海中，從雨儂跟慶儀最初相遇的經過、之後的每一個moment，甚至於每一句台詞都會一直跑出來，所以那場戲不僅讓我記憶猶新，也留下深刻且震撼的印象。

楊謹華

Q1
首先想請您以演出者的角度與個人觀點，為我們介紹蘇慶儀，以及您是如何詮釋她的、又做了哪些功課、演出這個角色對您有什麼啟發與收穫？

蘇慶儀是一個心思極為細膩、處世態度特別謹慎的女人。因為從小生長背景的關係，沒有一個人能真心站出來保護她，甚至是她的母親，因此她只能靠自己的力量去保護自己，造就她外表看似柔弱，卻擁有無比剛強獨立的內心。

詮釋蘇慶儀時，我第一個做的功課是練習切換眼神。我的想法是，工作狀態的蘇，需要特別八面玲瓏，和每位客人對話時，都要精準表達出會讓對方覺得「這世界只有蘇懂我！」的肢體和表情溝通，所以我把蘇的動作放得輕柔，但節奏不拖泥帶水，眼神既溫柔又簡潔，不會刻意做過多的停留，讓客人感受到充滿心意又毫不費力的對待；面對友情的蘇慶儀，真心把羅雨儂視為家人，所以蘇慶儀可以有更多真情實意的表現。因此，雖然她本性內斂，但相對來說，在羅雨儂面前的喜怒哀樂展現可以比較能做自己，眼神流轉和速度會更為直接；面對江瀚，蘇慶儀的姿態及

狀態又是另一種態度，為愛求全，所以眼神更柔、更慢，是一種更期望獲得回應式的呈現。

詮釋蘇慶儀的過程，理解她面對不同對象時的姿態差別非常鮮明，也會讓我再次思考，每個人畢竟都是立體的，在生命各個階段、面對各種關係的人，有多面向的性格展現，其實就更能凸顯一個生命的豐富度。我相信無論是同理和不同理蘇慶儀的觀眾，都能看到這一點，這也是蘇慶儀充滿魅力的重要原因。

Q2

內斂的蘇慶儀遇見了外放的羅雨儂，從此改變了彼此的人生走向。最初的蘇慶儀是柔弱、需要被呵護的，但是她非常聰明，經過光陰的歷練後，她也逐漸成長為能守護重要之人的堅強女性。然而，兩人歷經諸多艱苦所淬鍊出的信任，依然過不了情關的試煉。對於一個從被守護者蛻變而成的守護者，您會怎麼解析這樣的微妙變化？

從初識時的義氣相挺，到一路成長的過程，羅雨儂是唯一能讓蘇慶儀暫時當回自己的人，然而蘇慶儀常常羨慕雨儂，認為雨儂要什麼有什麼，比如家庭背景、性格、感情路，每一樣都比蘇慶儀好。即使後來是她先邀請雨儂來「光」一起工作，但迥然不同的性格，也造就兩人各自發展出獨立的領導風格。既是互相扶持，內心又難免競爭，對最好的朋友既愛又嫉妒的感受，在詮釋時也讓我覺得非常複雜，同時又很心疼蘇慶儀所遇到的遭遇，所做的每一個決定。其實我相信，蘇慶儀在死前的一瞬間，對這段友情肯定是有一絲的後悔……如果時間能倒轉，她會後悔與雨儂發生的所有不快，也會後悔與江瀚交往的決定。

Q3

在雨儂的陪伴下，慶儀逐漸成長為更加成熟、擁有優異社交和調解手腕的女性，同時依然保有她溫和和優雅的氣質。但即便如此，面對讓自己動心的男人與超越血親關係的摯友，她卻做了種下導火線的選擇。您認為是什麼原因導致她回到過去那個軟弱的自己？

Q4

在演出這部作品後，您對於八〇年代和「條通」這個故事舞台有什麼感想？也請和我們分享印象最深刻的一場戲。

我自己本身很喜歡復古的味道，八〇年代是我們十多歲時的年代，所以在拍戲現場，我們身上穿的戲服、看到的場景，其實都是很熟悉的，我特別喜歡。至於條通文化，我確實是因為接觸這部戲劇才開始認識的，也才知道條通充滿許多故事，而且深藏不少獨具年代性的文化。

這部戲裡印象深刻的場次其實很多，像是江瀚來店裡找蘇慶儀訴苦，請她幫忙處理跟雨儂分手的細節，卻突然開始撩她，導致天雷勾動地火。那場戲的內心真的是非常非常煎熬！一方面要聽江瀚滔滔不絕地訴說他對雨儂的情感，一方面又要抵擋江瀚的情感攻勢，忌妒、委屈、緊張、猶豫、放手一搏，所有的情緒糾結在一起，真的太難了！

另外一場是蘇慶儀打算離開「光」的最後一夜，告別眾人後，送給雨儂離別禮物，那幾乎就是姊妹倆某種心靈層次的訣別戲，對我來說，那場戲也讓內心十分煎熬。其實拍攝時，我的心態就是「梭哈」了，所以在蘇慶儀表現的態度上我也做了些調整。當時攝影機就直接架在我面前，我記得雨儂說：「妳就這麼恨我嗎？」蘇慶儀回答：「以前妳就是這麼對我的。」講完這句話，雨儂起身離開，留在原地的我真真切切地感到難以言喻的難過，立刻無法控制地哭了起來。沒想

我覺得說蘇慶儀選擇了江瀚就是回到以前軟弱的自己，這個說法不太公平。我相信慶儀面對羅雨儂跟江瀚，就等同在跟自己的理智與渴望拔河。她一定經歷過內心多次的壓抑，告訴自己絕對不要去碰江瀚！過去她也一直做得很好，維持好三角關係的界線，不踰矩一步，甚至在雨儂難過時會去安慰好朋友。

然而，或許正因為越是壓抑、就越會對這個人更有情感連結，所以當好友跟這個男人分手了，當這個男人終於來撩撥了一下，她原本內心努力克制的漣漪瞬間如波濤洶湧般襲來，再也招架不住，才會徹底瓦解。我想只能說她是想為自己真正做一次決定，奪回原本屬於自己的東西。

到卡了之後，導演進來告訴我，要我收回這個激動的情緒，因為這時候的蘇慶儀已經下定決心離開，或許這個決心會痛，但也要好好忍住，不能有這麼難過的情緒，這對我來說實在太痛苦了！

最後我忍著演出觀眾們所看到的冷酷版本，現在看來會覺得導演的決定沒有錯，只是回想起我在拍攝時的心情、我為蘇慶儀難過的心情，還是可以感受到當下難受的情緒。

Q5

最後，請對「光」的夥伴們、劇組人員以及支持這部作品的觀眾說幾句話。

能參與這部戲，要感謝的人太多！謝謝心如第一時間想到我，也謝謝她相信我，讓我有這個機會可以和蘇慶儀相遇。謝謝連奕琦導演除了給我空間表演，更是在我需要他幫助的時候，給予我信心跟力量。謝謝編劇小杜哥、所有參與的演員們、銘哥帶領的攝影組、嘉寓哥帶領的燈光組、許力文帶領的造型組、美術組、製片組等所有的工作人員，沒有你們，就沒有《華燈初上》跟蘇慶儀！

最後，我更是要感謝支持《華燈初上》的觀眾朋友們，因為有你們的喜愛與支持，這部戲裡的所有角色才活得有意義！謝謝。

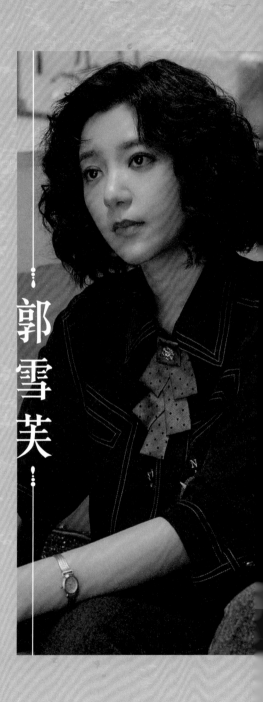

郭雪芙

Q1 首先想請您以演出者的角度與個人觀點，為我們介紹王愛蓮，以及您是如何詮釋她的、又做了哪些功課、演出這個角色對您有什麼啟發與收穫？

其實和導演見面的時候，我發現在聊的過程中，導演也花了滿多的時間在找我和王愛蓮的相似處。為了詮釋角色和那個時候的氛圍，我查詢了那個年代流行的日本偶像有哪些人，也會學習她們的舉止和唱歌方式，以及穿著打扮、擺手勢等等，也去了解一些當時酒店的相關文化。

愛蓮是個大學生，她在打工的過程中碰巧來到了「光」這個地方，這是她第一次與日式酒店的接觸。在演首次踏進「光」的這場戲時，我覺得不管是環境還是姊姊們，都很光鮮亮麗、很漂亮，我相信愛蓮也感受到了。她過的是收入不多的半工半讀生活，所以在這裡發現了不同的世界。這個契機出現後，她充滿好奇，開始覺得「賺錢似乎沒有我想得那麼難」，好像只要陪客人喝酒就可以賺到不少。這樣的心態，其實和現代人所謂的「草莓族」有點類似，不想吃苦付出，只希望能輕鬆地賺錢，我想她多少會有這樣的心態。但最主要的，我認為還是在於愛蓮就是喜歡

光鮮亮麗的生活，因為她是個追星族，有崇拜的偶像，也希望自己可以像中森明菜一樣，把自己打扮得漂漂亮亮的。所以當她第一次來到「光」的時候，就被眼前的景象吸引住了，而且除了好奇之外，更重要的，就是她想跟這裡的人一樣。感覺只要在「光」工作，就能獲得宛如明星般的絢麗生活。這是我在拍攝過程中，從愛蓮這個人身上感受到的狀態與心情。

我要踏入社會之際，對於打工、賺錢，以及要如何自給自足，讓自己得以在這個社會上立足等問題都感到好奇，覺得一切都是很新鮮的，然後漸漸在因緣際會之下接觸到演藝圈的工作。我覺得那段過程和感受很相似，都是令人感到好奇，覺得即將踏入的世界是新奇的，然後在夾雜迷失、迷惘情緒的同時，慢慢去了解、摸索出自己想要的可能性是什麼。這樣的感觸也是我參與演出的收穫，好像從愛蓮身上看到了縮時版的人生。

能夠接到愛蓮這個角色，我真的非常榮幸。在揣摩如何詮釋時，我也覺得她讓我看到當自己身處在某些事件的情境中，會是什麼樣子。像是愛蓮可能會意氣用事、可能在對待媽媽或是處理自己的事情時，當下會表現出「好啊，那就這樣啊」的態度。然而說出口的話和造成的影響，是收不回來也很難修補的，而最後的結果可能就會讓自己面臨「只能往那條路走了」，也沒辦法選擇其他的路，因為已經沒有台階下了」的困境。

隨著拍攝的進行，也讓我心想自己是不是有時候也表現出了類似的狀態。覺得自己好像回到了小時候，看到了自己不是那麼圓融、也不擅長和人相處的稚嫩面貌。

Q2

愛蓮是個聰明、自我風格強烈，甚至帶有一點帥氣感的女性，但仍然在一些小細節上流露出性格的脆弱，因此她為自己加上了很多武裝，之後也變得越來越有攻擊性，表現這段轉變的過程時，您是以什麼樣的心情去演出的？

我覺得轉變的契機，可能在於愛蓮一開始也沒有料想到會有這樣的局面出現，導致開始迷失方向、不知道該何去何從。起初的想法很單純，就是在這裡可以讓自己很漂亮、輕鬆賺進很多

Q3

原生家庭造就了愛蓮現今的性格，促使她奉行金錢至上、毫不在意周遭看法的價值觀。即便如此，在看到何予恩對蘇慶儀極為傾心的表現後，也在她心中掀起了陣陣波瀾。您認為隱藏在她層層武裝之下的真實面目會是什麼樣子呢？

我覺得她就是渴望被愛。她的爸爸出軌，但或許因為媽媽是學校老師，讓她必須被迫演出「我的家庭很美滿」這場戲。對愛蓮來說，她其實沒有在這裡得到愛，這個原生家庭就是一個假面家庭。就連她的媽媽也是如此，在外人面前表現出「我們是很棒的家庭，高學歷，跟先生很恩愛」，藉由這種偽裝假象來維持她在人前的形象和尊嚴。

對於愛蓮而言，一切都是假的，所以她會覺得沒有就沒有，不懂為什麼要去假裝那些事情，她沒有得到家人的愛，而媽媽也沒有意識到女兒其實渴望愛、渴望家的溫暖這些事情。

因此愛蓮封閉了自己，對周遭的一切展開了反抗，但她自己其實也戴上了偽裝的假面，像是自稱在泡沫紅茶店打工，但後來投入酒店當小姐。

或許也因為這些歷程，所以當她在店裡碰到何予恩時，就會覺得這個男生不一樣。雖然在

錢，但是後來離開家、和母親之間的嫌隙也無法化解，甚至還被迫失去工作。從這個時刻起，她已經無法懷抱當初的想法去看待同樣的世界了。我認為這是演出這個心境轉折過程的關鍵。

她的心態就是覺得「你們這些大人很醜陋」，然後好像想要藉由去做些什麼來揭發這些醜惡面。但是以旁觀者來看，愛蓮的行為不過就是小鼻子、小眼睛的表現，只是她依然認為「我是對的」，因為你們就是不OK」。而這樣的選擇，可能得到的是更不好的報復，所以她可能又會因此浮現「好啊，既然這樣，那大家都別想好」這種激進的想法。

「都是你們逼我這麼做的。」在愛蓮的內心深處，潛藏著一種會將自己推入泥沼的不安定要素，不僅旁人看起來覺得難受，作為演出者，在詮釋角色時其實也體會到難以言喻的沉重。

「光」工作會遇見形形色色的客人，但其中的互動都是工作場合上的逢場作戲。她在何予恩身上感受到他發自內心對自己的好，在不知不覺間萌生了情愫。所以我覺得在那些一層層武裝之下，愛蓮是個很敏感、會有很多小劇場的人，只因為她非常渴望能被人在乎、被人疼愛的感覺。

Q4

在演出這部作品後，您對於八〇年代和「條通」這個故事舞台有什麼感想？也請和我們分享印象最深刻的一場戲。

以前我對於條通文化，或是酒店文化的印象可能都不是很正確。在過去的刻板印象裡，都會覺得那裡的女生要穿得很少，陪客人喝酒、聊天、玩遊戲什麼的，可是其實接觸到條通的真實面貌，才發現裡面的日式酒店文化原來這麼特別，而且也真的有客人是想去那邊找人談心事的，這些都顛覆了我過去的認知，所以覺得非常特別，也很有趣。

有場「光」跟「Sugar」的小姐在大街上起爭執的戲非常熱鬧，也很有意思。雖然我沒有幫上什麼實質的忙，但是當你看到那個畫面時，就會令人覺得好笑，也很感動，真的是很好玩的一場戲。印象深刻的場面，就是我就躺在車子裡面，然後兩派人馬就這樣吵起來、打起來的時候，我覺得超好玩的。

Q5

最後，請對「光」的夥伴們、劇組人員以及支持這部作品的觀眾說幾句話。

非常感謝能讓我有這個機會參與《華燈初上》這部作品，因為作品呈現出來的成果真的很好，我覺得好感動。不管是音樂、畫面、剪接，都是因為有許多人的奉獻付出，才完成了這樣的作品。真的很感謝每位演出者，以及劇組團隊所有幕前、幕後工作人員的努力。在這裡，我也要謝謝支持這部作品的觀眾們，很榮幸能夠看到大家看得很開心，還相當投入劇情、很認真地幫忙緝兇，謝謝你們。

謝欣穎

首先想請您以演出者的角度與個人觀點，為我們介紹黃百合，以及您是如何詮釋她的、又做了哪些功課、演出這個角色對您有什麼啟發與收穫？

百合是個看似冷漠、無論對人、對事都抱持漠不關心態度的人，但其實她只是沒有找到自己的目標而已。她白天當櫃姐、晚上當小姐，要說她一天做兩份工作是因為缺錢或是追求財富，倒也不是這樣，百合只是不知道人生應該要怎麼過。雖然她的話很少，又總是擺著一張很臭的臉，不過她還是有在觀察周遭的每一個人。

我覺得，其實每個人都曾有過像百合這樣的階段，我只是把自己曾經歷過這種狀態的樣子拿出來，以此來詮釋百合而已。

只能說我們有個很棒的造型師，當初她在幫我設定造型的時候，參考的對象是日本的傳奇名模山口小夜子，小夜子整個人散發出來的感覺剛好就是我自己會崇拜的那種女性，所以當妝髮完成、衣服換上之後，那樣的風格舉止就自然而然地顯現出來了。

Q2

百合在平時顯得冷豔孤高，看似對很多事情都毫不在意，但是面對男友亨利時卻顯露了比較小女人、懷抱夢想與憧憬的面貌。您覺得塑造出她這種個性的原因為何？

百合是個沒有人生目標的女人，做任何事都是為了做而做，而不是想做才做，但她畢竟還是個女人，人通常都會被跟自己很像的人吸引，所以當她遇到一個跟自己很相像的亨利，才會一頭栽下去。百合在亨利的身上看見了未來，人生因而有了前進的動力。

Q3

百合缺乏自信與具體方向，因此過分依賴亨利賦予她的價值觀與未來藍圖，您是如合詮釋出她那纖細的情感變化？

其實詮釋百合這個人物，就某些層面來說還滿簡單的，例如唯有在戀愛中才會出現的那種小女人面貌，只要有談過戀愛的女人，應該都會和那時的百合很相似吧。

Q4

在演出這部作品後，您對於八〇年代和「條通」這個故事舞台有什麼感想？也請和我們分享印象最深刻的一場戲。

八〇年代是我媽媽經歷過的年代，所以當初得知要演出的時候，我非常開心，立刻就跟媽媽說了，定妝的照片也給媽媽看過，她還會告訴我，半屏山可以再吹高一點，也跟我分享她對那個年代的感想。

我印象最深刻的應該就是躲在亨利床下的那場戲，還記得當初看到劇本，和其他小姐聊起這一段的時候，大家最期待的就是這一幕了。

條通的文化和那裡的場域氣氛都充滿了神祕感，也相當迷人，如果我身處在八〇年代的臺北，或許也會想嘗試看看在條通裡的日式酒店上班的感覺吧。

說真的，那場戲光是看文字就已經感受到非常大的衝擊了，沒想到實際拍攝那一場時，當我躲在床下的時候，內心的感觸又更深了，因為很難去揣摩得知自己的男朋友有一位男性對象時，

究竟會是什麼樣的情緒。

Q5

最後，請對「光」的夥伴們、劇組人員以及支持這部作品的觀眾說幾句話。

回想拍攝期間的那四個月，每天到現場都是開心的回憶。跟大家從不熟，到彼此惺惺相惜，所有的工作人員都很認真地在自己的工作崗位奉獻專業和熱情，這真的是很難得見到的景象。感謝心如姐讓我們大家兜在一起，也謝謝所有喜歡《華燈初上》的觀眾。

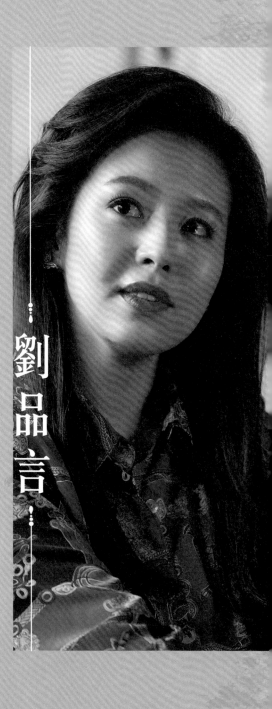

劉品言

Q1

首先想請您以演出者的角度與個人觀點，為我們介紹李淑華，以及您是如何詮釋這位角色的、又做了哪些功課、演出這個角色對您有什麼啟發與收穫？

我覺得李淑華是一個只想活得簡單的人，因為她的人生際遇讓她太習慣成為弱者，所以她所得到的每一點點尊重、快樂或愛，她都非常慎重珍惜，慎重到願意以身相許，也是個非常需要依附一個世界活著的人。對我來說，別人給予的愛，讓她知道她的重要，跟她的存在。

李淑華跟劉品言很不一樣，從最骨子裡的靈魂到根本的個性都很不同。但是也因為李淑華的關係，讓我明白這個世界上真的有打從心底需要別人成為自己世界的人存在。因為我曾經有過這樣的心情，把身邊的人當成我的世界，而這種依附的關係會讓人過得很辛苦。但是在李淑華的眼裡，只要有人可以成為她的世界，她就會覺得很幸福。

158

Q2

和當年的蘇慶儀很類似，樸實的淑華在羅雨儂的呵護下漸漸成長，以致在面對酒店工作或雨儂受到威脅時，展現出了不同於原本個性的一面。您怎麼看待這樣的淑華？

我不知道她跟蘇慶儀類不類似，因為李淑華本身，一直以來都很習慣成為弱者，她也並沒有去反抗自己作為弱者的立場，但是當她的生存受到威脅的時候，或者是說，她忍無可忍的時候，她確實會變了一個人。我覺得每個人都存在一些點，當別人觸發時，它就像是一根針刺進你的心臟般那麼痛，也許是生存、也許是情感、也許是尊嚴，所以當這個開關被別人打開的時候，我相信每個人都會展現出很不一樣的一面。

Q3

淑華的性格，讓她在遭遇難關與命運顛簸時容易陷入泥沼，變得必須仰賴一個拯救她的人出現才得以逃脫。您如何看待她面對自我以及與人往來的心態？就您的觀點來說，塑造她這種特質的原因又是什麼？

其實李淑華從如此單純的漁村出來，出社會之後，一開始她吸收到的愛很不健康，也不單純，所以當她碰到了羅雨儂，有這麼虔誠的愛、友情之間的愛的時候，她意外地得到了非常多的溫暖。這也許是她認定羅雨儂的原因。

我覺得她並不是不勇敢，只是她不習慣，或不曾為自己勇敢，她沒有把自己看得那麼重要。

Q4

在演出這部作品後，您對於八○年代和「條通」這個故事舞台有什麼感想？也請和我們分享印象最深刻的一場戲。

關於八○年代的條通與當時的文化，我媽媽跟我分享了滿多東西，像是當年的榮景、故事，而我自己也滿熟悉條通那邊的餐廳和小吃等美食。在我的印象裡，那是一個很黃金的年代，所以當我知道自己可以參與這種時代背景的戲劇演出時，真的感到很興奮。當然，一講到條通，我最想念、最想念的會是在店裡面跟小姐們一起相處的日子。我覺得不管是對劉品言來說，或者是對

HANA來說，那都是很快樂的時光，我從來沒有參與過有這麼多女演員的劇組，這次可以和這麼多的姊妹一起拍戲，我覺得這實在太值得在自己人生的里程碑上面寫下一筆紀錄了，我會非常懷念這段時光。對HANA而言，這也許就是她人生當中，最幸福、最無憂、最有愛的時刻。

Q5

最後，請對「光」的夥伴們、劇組人員以及支持這部作品的觀眾說幾句話。

身為「光」的小姐，我非常感恩、也非常榮幸可以參與《華燈初上》的演出，每一位主創人員、每一位劇組的工作人員、每一位老師，大家都非常專業，我很開心、很開心可以搭上這麼一條好船，真的是謝謝大家的照顧。因為在拍攝時就感受到大家的齊心合力，所以我深深相信《華燈初上》會有很好的成績。播出之後，又受到了這麼大的關注，對此我真的非常感激，深刻地感受到《華燈初上》的觀眾都很會看戲、也很有鑑賞素養，所以才會掀起這麼豐富、熱烈的討論，非常感謝各位。

謝瓊煖

Q1

首先想請您以演出者的角度與個人觀點，為我們介紹季滿如，以及您是如何詮釋她的、又做了哪些功課、演出這個角色對您有什麼啟發與收穫？

一開始編劇邀約時，說自己正在寫條通女人的故事。他提到了季滿如，看起來像是會在戲劇中被稱之為反派的角色，但是他不希望角色風格讓人感覺是真反派。阿季有讓人討厭的地方，但也有令人同情之處，所以他希望我能演出這個角色，期盼可以看到這個人物不同的層次。

那時我就有心理準備，要把自己人性的黑暗面那部分拿出來。後來跟導演碰面，他先大概說明一下他的想像，我有提出自己對這個角色的一些想法，像是在外型上，在家裡跟上班的時候是截然不同的樣貌。在家裡很邋遢，因為阿季某種程度上也算是啃老族，當然不是說她不工作，而是已經那把年紀了，卻還是賴在家裡。她跟家庭有一種很奇妙的依附關係，她恨不得可以早一點離開這個地方，可是卻又離不開，那是一種很微妙的關係。和導演及編劇討論後，定裝時就更加確定季滿如這個角色，會走一種比較張牙舞爪的風格。此外在語言的詮釋方面，導演是希望阿

161

季是國臺語混著使用的，不過演出時，因為上班的地方基本上都是以國語為主，摻雜一些日語，所以講到臺語的機會真的比較少，大多是在跟討債的人對戲的時候才會講。這個角色在上班的時候都可以打扮得很漂亮，在那個年代會自以為很fashion，但從我的角度來看，我會覺得自己在日常生活中應該會對阿季這個人避之唯恐不及。不管妳的身世再怎麼有背景、有故事，但就是比較不會跟這種人有交集的感覺。

演出這個角色後，後續的反饋也是始料未及的，觀眾的反應或是大家對這部戲的關注，我都沒想到會獲得這麼熱烈的迴響。我以前接演的角色都以媽媽為主，角色背景比較悲情，或是說狀況比較多，所以大家會有一些既定印象。其實這種人性較現實、對於人生的物質欲有較強企圖心的角色，過去我在李岳峰導演的一齣戲裡也曾詮釋過，它也是年代戲，但設定是鄉下地方的媳婦，所以張牙舞爪的程度當然就沒有阿季那麼誇張。所以我也因此得到一些特別的回饋，甚至接到業配，不管是廠商或是觀眾，被大眾看到的機會多了很多。可能也因為是在Netflix這個國際平台播出，帶來了讓人驚喜的廣大迴響，這是跟過往演出的角色比較不同的地方。

Q2

因為求生意志，讓阿季的言行舉止強勢外放，但私底下仍無法從憂愁與危機感中抽離。您認為哪種面貌比較接近真正的她？演出時是如何揣摩那種從谷底不顧一切往上爬的意志？

我覺得都是，某個層面來說，相較其他人，阿季是一個滿忠於自己情緒的人，高興就高興、不高興就不高興，她藏不住，但也不怕被人知道她的貪心。不好的地方，她不怕人家知道，但重點還是在於她對那個人沒有好感，阿季只會在喜歡的人面前有好臉色，或者願意為對方付出些什麼，我覺得這可能源自於她一直以來的際遇和感受。我們可以看到在前代「光」的時期，她看起來也有跟其他同事交流來往，直到瓊芳媽媽把店讓給了蘇這個幾乎可說是最菜的菜鳥，對阿季來說，肯定會覺得「為什麼？不是常說戲棚下站久了就是你的嗎？」很多事情最後帶來的都是打擊，原本認為應該如此，或是心中希望的都無法成真，這時某些想法就開始扭曲了。但是阿季沒

有別的地方可以去，她還是需要工作，所以也只能先待在這裡。沒想到，老同事逐個離開，來的是蘿絲跟蘇找來的年輕小姐，所以她更加感到被孤立了，也就更覺得在這裡得武裝起來、要更強勢，不然什麼都會被奪走。但是回到家以後，她就不在那個環境狀態。

這讓我想到再次遇到編劇時，他這麼說道：「妳一定要演喔，我是照著妳去寫阿季的。」所以節目播出後，有些朋友對我說：「阿季有些地方跟妳好像喔。」我心想，天啊，這是好還是不好呢？從演員的立場來說，我不曉得這是好還是不好，於是心想「好吧，那就是這個編劇把我看得滿通透的」，把我個人的一些東西也寫了進去，就是像這種兩面性。因為我是天秤座，我覺得自己在朋友面前，或者說在人前，其實我都可以很開心，處理很多事情都很得心應手、游刃有餘，感覺能力好像很強，但其實私底下，我覺得我的自信心很不足、也不是很愛講話，像這些兩面性的東西。在阿季身上是可以被清楚看見的，所以我覺得兩種面貌都是阿季。應該說，我覺得是阿季本身沒有看清楚自己是什麼樣子，不夠了解自己，所以才會活得如此掙扎跟痛苦。阿季是很孤獨的人，她認為自己是個悲劇人物，但是不想承認，所以才會衍生這麼多衝突。

阿季在家庭與職場都找不到歸屬感，塑造了她極為看重利益與機會的個性，假設毫不掩飾自身目的和野心的她真的掌管了「光」，您認為這間店未來的風貌可能會變成什麼樣子？

我覺得阿季其實是真的有些想法的，但也許這些想法都還是比較來自於她以前的經驗，而以往的工作經驗對她來說是真的有些舒服的，所以我認為她的走向應該比較像是穿和服、旗袍，或是比較制服形式時期的「光」。我覺得阿季是會在服務層面做得更細緻的人，她會覺得蘇跟蘿絲走的都是比較新派風格，像是跟客人營造曖昧或什麼的。不過我認為她採取比較保守的路線，會讓客人更覺得賓至如歸，就像在家裡吃到媽媽手藝的那種家庭感，而不只是溫柔鄉。阿季有年紀了，但還可以待在這裡，或者說她還能待在這個行業，我想她還是有一些手腕或手段，讓男人喜歡跟這個人聊天相處，例如她或許能敏銳地察覺客人的需求，甚至是他今天上班時的情緒等等。

不過這些在戲劇的部分可能就沒有那個篇幅和空間可以去呈現，但如果說阿季真的變成「光」的老闆娘的話，我覺得可能就會走這樣的路線。她在家庭中缺少愛和歸屬感，所以潛意識中想為客人創造一個有家庭感的場域氛圍。因此我認為阿季在本質上，應該是個滿喜歡照顧別人的人。

Q4

在演出這部作品後，您對於八〇年代和「條通」這個故事舞台有什麼感想？也請和我們分享印象最深刻的一場戲。

八〇年代就是我的年代，差不多是我大學的時期，我也是上大學才來到臺北的。大一升大二的暑假，那時候我想要打工，但忘記為什麼會找到晴光商圈的巷子裡去，應徵一間美式酒吧的職缺，然後當天就上班了。那個工作很有趣、滿好玩的，但是會有酒客一直問你幾點下班、邀約下班後要不要再去哪裡之類的，當時年紀太小，還不知道怎麼應付，所以隔天我就沒有去了。

我還記得國中時有次有個芝加哥合唱團在臺北的榮星花園開演唱會，所以我搭火車來到臺北。只是一出臺北火車站，走在天橋上的時候，我的雙腳都在發抖，因為我覺得這個地方好大、讓人有種莫名的興奮感，那是我對臺北的第一印象。

後來大學又來到臺北時，只覺得跟小時候的記憶不太一樣，許多百貨出現，火車站也開始蓋新的站體，好像整個臺北都一直在變，顯現出很繁榮的感覺。我覺得這個條通的故事，在那個年代就是風花雪月、繁榮景象的一小角而已，但也從這一小角看到當時彷彿百業興盛的生活，讓那個年代很有欣欣向榮的感覺，我很喜歡。

至於印象深刻的戲還滿多的，像是潘警官訊問我鑽戒那場。拍戲時我們會先走戲，走完兩次戲以後，導演又跟我討論了一下，他想要有不同的感覺，所以希望我不要只是很堅決地否認自己偷了鑽戒。最初，我的表演方式都還是對警察大發脾氣，後來因為導演的提醒，我就想了一下，也重翻了劇本。這場戲之前是場回憶戲，就是我對中村先生下藥後，隔天蘇出現跟我講了一些話的那場，再接下來，就是在警局被詢問鑽戒的下落。被提醒後，我就換了一種詮釋法，就是現在大家看到的，那是我對臺北的第一印象。

家看到的樣子。結束後導演問我：「表演沒有問題，只是好奇為什麼後來妳會改成這樣？」我說我覺得阿季在警局回想到的，都是一些蘇對自己的羞辱，或是兩個人之間的對立狀態，所以對我來說，羞辱感在瞬間又回來了，內心對這個人的一些情緒都在瞬間爆發出來。

想著想著，其實記憶猶新的場面還真不少，像是可以在「光」跟這麼多的女演員們一起演出，我覺得是很開心又有趣的事情。加上阿季跟蘇其實有非常多對立的戲，所以這個部分我自己覺得還滿精彩的，那種衝突感都有呈現出來，所以不管是演出還是觀看的感覺，都相當過癮。此外，除了開拍前的表演課還有讀本之外，其餘在片場的時間，其實我們沒有太多交流，這是因為角色的關係，所以就蘇的角度來說，她和我們的角色是有距離的，所以自己也刻意跟我們保持距離，蘇在劇中大多都是回憶戲，都是在說明她過去做了什麼，或是那段時間發生了什麼，所以演的時候，我們就只有走戲的時候會碰到一起，因為走戲要走給攝影師、導演還有其他工作人員看，大家才會知道鏡位和一些需要注意的事情，或是演員需要用到什麼道具，其他都是有一些觸碰或其他情況時，才會稍微講一下怎麼碰，除此之外基本上就沒有太多的討論。

我也想提一下何予恩在泡沫紅茶店的那場戲。阿季在戲裡面其實有很多自以為聰明的挑撥離間，可是她的伎倆其實也就只是那樣而已，做不出更高明的手段，她不像蘇就要天高皇帝遠、跑去日本的時候，還安排股份給每個人，讓眾人自己去鬥。阿季的手段是看起來就很粗糙、小奸小惡的那種，但是那場戲在拍的時候，我自己感覺還滿過癮的。

不過在後製的時候，劇組通知我這場要重新配音，我不禁心想，天啊，我在那場戲中做了那麼多瑣碎的小事，像是喝飲料、玩冰塊，還點了菸、一邊吞雲吐霧一邊講話，再加上杯中冰塊的哐啷聲響。那場戲已經隔了快一年，整個語氣、情緒和心境的轉變，說實在的我還真沒把握重現。所以重配音的時候，我基本上是靠著咬原子筆、吃薯條代替抽菸來模擬，然後這樣重新配出來的，所以這場對我來說不但難忘，也是很不一樣的經驗。

而且我覺得配音對我來說還真不容易，有次跟謹華聊到重新配音這件事情，據說韓國好像幾乎百分之

百都是重配，後來謹華覺得，有時候重配可以修正一些表演的不足，可能在演出比較平淡的時候，可以在語氣上稍微修改，加重或變輕，或是讓疑問的語調下沉或上揚，經過調整後，似乎就能讓效果更好，這點對我來說也很特別。

Q5

最後，請對「光」的夥伴們、劇組人員以及支持這部作品的觀眾說幾句話。

「光」的夥伴們，真的非常開心可以跟大家一起在「光」生活，沒有妳們就沒有阿季，希望這部戲可以持續傳來捷報。更要感謝的是幕後工作人員，我想戲裡面菸癮最大的就是阿季跟潘文成了吧！他們就是不停地抽菸。那些都是道具陳設、美術一根一根捲出來的菸，是劇組另外準備的，因為用現在的菸可能會穿幫，上面都會有LOGO、標籤，所以他們都要另外再捲。團隊還要準備很多巧克力、水果，他們就是在後面不停地捲菸、切水果和補巧克力。還有所有演出「光」酒客的夥伴們表現都非常棒，尤其是日本酒客，我覺得是從影以來遇過最棒的臨演，認真說起來，應該說他們「就是演員」，很清楚表演是怎麼一回事，也非常有規矩，很榮幸能認識各位。

我覺得一部成功的戲絕不是只有演員的貢獻，一定是各種層面的夥伴表現都在一定的水準之上，每個部門的工作人員都非常棒。當然，最後也要對觀眾朋友表達誠摯的謝意，因為有你們的回應和反饋，我們才知道我們的下一步，或者是我們每個演員可進步的地方在哪裡。

真的很捨不得，想說不要看第三部就不會迎來結束，雖然我們都知道戲會有完結的一天，但還是好希望這部戲永遠都不要結束、好希望「光」是真的存在，從來沒有如此希望在戲裡的願望能夠成真，真的非常謝謝大家。很高興可以成為「光」的一員，謝謝大家支持這部作品，《華燈初上》的璀璨燈火永遠為大家點亮。

總製作人 林心如

演而優則跨域開拓，將豐富多元的演藝經驗運用在影視開發與製作領域，以出品人、製作人、藝術總監等身分致力於優質戲劇開發。本次於《華燈初上》再次身兼製作人與主演，與團隊齊心豎立臺灣影劇的新里程碑。

Q1 這次您同時身兼製作人和主演，想請您先分享在這兩種角色間靈活切換的心境變化和技巧。在累積豐富的演出經驗後開始踏入製作籌劃的領域，也為林心如這個名字增添了更新一層的代表性，最後推動了這部作品的誕生。您認為這樣的視野轉換與新領域淬鍊，為自己收穫了什麼樣的成果？

這不是我第一次在一部戲裡同時扮演製作人跟演員的角色，雖然是身兼兩職，但其實我會把這兩種立場的階段性分得很清楚。比如說在製作會議、創作這些過程當中，當然就是以一個製作人的身分去看待所有的事情，可是真正投入到現場拍攝階段，就會轉回演員的身分、專注投入在自己的角色創作，盡量做到不衝突。

會選擇製作人這個工作，是因為這是在我自己熟悉的領域裡轉換跑道，對我來說是比較能夠勝任、也比較容易進入狀況且快速學習的一件事情，所以才會選擇從既有的演員基礎進而轉向製作人學習發展，同時也讓自己離開舒適圈。

因為演員是一個很被動、很受照顧的角色，當自己轉換成另外一種身分來面對自己的演藝工作時，我期許自己能夠有更好的發揮、更多的學習。事實上，經過印證後，我覺得自己的決定沒有錯，因為它讓我在演藝生涯的過程中更豐富、更充實，也帶來更多不同於演員領域的成就感。

Q2 條通這個小世界的形象鮮明醒目，雖然存在於大家熟悉的地域，卻又宛如蒙上層層面紗般、帶有獨特的神祕感，這對作品的刻劃來說，毫無疑問地又是一次臺灣軟實力的展現。身為製作人和主演，您認為這部作品最重要的核心價值是什麼？這個價值在市場面發揮了什麼樣的效益？

這部戲就是臺灣戲劇製作的各方面來說都有亮眼的表現，跟Netflix的合作也創造出很不錯的成績。其實當時大家想要做這個類型的戲劇時，就已經鎖定國際OTT平台，既然鎖定了國際平台，在地化的內容就非常重要。國際平台在各個地方收購影視內容，都是希望能夠看到更多關於這個地方獨特的風土民情，再把這樣的內容傳遞到全世界、讓身處不同地域的觀眾朋友可以有相同的共鳴，進而更了解創作者想表現、傳遞的東西。我覺得我們做到

了、也成功了，《華燈初上》透過Netflix在全球一百九十多個地區播出，都獲得了很好的迴響，收穫了出色的成績，我認為我們從一開始就定下的目標沒有錯，所以當目標設定好了，就要努力去做、努力去落實，就有機會得到很好的反饋。

Q3 影劇拍攝現場必然會出現需要針對人物演繹、情節詮釋、畫面表現等方面進行溝通討論的情況。在本作中出現類似前述的場合時，您是以演出者還是製作人的立場為優先呢？

在拍攝的過程當中，當然免不了有很多的狀況與問題需要以製作人的身分立場去處理跟協調，不過很感謝《華燈初上》的製作團隊，因為有他們專業的建議和協助，才讓我在顧及製作事務、累積主創經驗的同時，也能夠專注在表演上，以「演員」作為自己在片場中的主要角色。

Q4 最後請您對《華燈初上》這部作品發表一段感言。

謝謝所有為了打造這部作品而努力耕耘、用心付出的人，也謝謝每一位喜愛《華燈初上》、給予我們支持和鼓勵的觀眾。

除此之外，我也想感謝自己，也謝謝自己雖然在過程中遇到了種種難關和考驗，之後都一一克服，沒有輕言放棄作品，最後與大家一同享受豐收的美好。

總製作人 戴天易

現職聯利媒體股份有限公司(TVBS)娛樂事業總監，二〇一二年挾帶著豐富的資源及製作經驗回到TVBS，前後製作出多部膾炙人口的戲劇。致力於戲劇製作、行銷及版權銷售。二〇一四年《16個夏天》、二〇一七年《酸甜之味》、二〇一八年《翻牆的記憶》皆入圍並獲得金鐘獎肯定。

Q1 近年來，包含本作在內的作品陸續改寫或刷新臺灣影劇創作在觀眾心中的印象，獲得了廣大的關注與肯定。其中擷取在地風土人文與時代元素這一點，更成為讓年輕族群關懷自己成長土地、再次發現既有價值的契機。對於這樣的發展趨勢，您有什麼看法？

現在的觀影習慣與以前不同，可以透過OTT平台播放看到海內外各式內容，我們現在製作的影視內容都希望能夠進入OTT國際平台，而選擇買版權的人不一定是臺灣人，那麼該如何取得他們的共鳴呢？我認為要讓內容跨向國際有兩個重要關鍵。其一是播映多平台，其二正是內容多元化與在地化，打破過往框架、與不同元素碰撞，融入在地元素，藉由文化引起共感。所謂文化共感指的是能否產生共鳴，例如《通靈少女》闡述東方信仰特色文化，在此框架下不僅帶有在地色彩，也會讓人覺得有趣；《茶

金》則是以茶產業文化及時代背景來觸動觀眾。兩者都有共同重要元素：豐厚情感，而這也是《華燈初上》的重要核心精神。

身為製作人，我在挑選劇本時最重視的是核心精神和想傳達給觀眾的概念，有些劇本很有趣，但缺乏核心精神。本劇劇本孵化了三、四年，講述一九八八年代臺灣路條通文化，最初劇本最吸引我的正是闡述八〇年代臺灣經濟起飛時代的精神與文化價值。一九八八年我八歲，那個年代的臺灣，每個人都在奮鬥，而本劇藉由角色成長與時代脈動，勾勒出一個年代的輪廓，交匯出讓人悸動的美好歲月。

一九八八年是臺灣經濟和文學起飛的年代，五十歲以上的人大多都知道那時引領風騷的條通文化，因為那是臺灣美好的時期，所以很多人談起這個都會很興奮。對年輕人來說，本劇講述的條通文化雖有時代距離，但是加入年輕人喜愛的懸疑推理元素、情感面元素，就能跨越時代隔閡。

面向寬廣、包含十五歲到六十歲觀眾想看的元素，是本劇容易接觸各種族群的原因，即使年過半百或是對懸疑推理沒興趣的人，也可能會想看看當時的日式酒店風貌，加上融入經典的華、臺語老歌，更能帶來時代共鳴。例如我媽媽觀看本劇時，就回憶起當年曾經去過條通，以及父親曾帶她去日式酒店喝酒的往事。

而劇中許多歌曲，如主題曲《月亮代表我的心》是由五月天阿信重新詮釋、家家翻唱《雨夜花》等，都是劇組期盼引起共鳴與集體回憶，用心考究當時哪些歌出名又符合劇情之後的選擇。

《華燈初上》走向了世界，在Netflix上映後，除了臺灣、香港、新加坡、日本、韓國、泰國也進入熱映排行榜，最讓我驚訝的是希臘、土耳其的觀眾也喜歡，因此我們在第三部時除了華語，還翻譯了英語、葡萄牙語、西班牙語、泰語等五種語言，很開心情感與文化共感獲得共鳴，產生了波瀾效應。

Q2 本作成功引起觀眾與市場的關注，為臺劇豎立起新的標竿。若是從內容、市場機制、產業結構等諸多層面來解析，您認為是投注在前述環節中的哪些策略運用奏效，讓這部作品能夠收穫成果？

臺劇很少將愛情、命案、犯罪、吸毒以及條通文化放在同一部戲，所以我們也思考臺灣的電視台觀眾是否會想觀看這樣的內容。因此，本劇在製作初期即鎖定OTT平台，設計成該平台觀眾喜愛觀賞的類型內容，原始劇本也因而從兩個女人的情感故事，演化成為具殺人、懸疑、心機等較重口味的情節。

Netflix買下本劇播映權，卡司是吸引國際平台注目的重要關鍵。OTT平台的最大目的是創造流量、吸引會員

加入。本劇有林心如、楊謹華、郭雪芙等，演出「光」酒店小姐的皆是一線演員，重量級卡司一開始就吸引市場關注，開拍十天即有國際平台來接觸。臺劇以往多是兩男兩女的組合，本劇不僅女演員陣容豪華，男演員陣容也非常強大，可說是前所未見。因此，一步步曝光卡司就成為策略之一，公佈第一部卡司後，再公佈第二部卡司陣容，加上採電影做法，發佈一分鐘宣傳影片片花，藉由影片宣告本劇最精華的內容。

行銷方面，本劇在版權售出之前由我們負責，售出後以Netflix為主操作。社群網路是我們著重的行銷重點，除了一波波卡司、新聞曝光，一分鐘片花的點閱率非常高，我們利用片花素材，讓作品精華以病毒式行銷侵入每個人的手機、電腦，並費心進行跨平台合作，讓影片觸角更廣。

我認為臺劇要成功，本地媒體的助攻是一大必要關鍵，必須結合在地的新聞台、報紙、網路等各種傳媒的協助，如果缺少這股助攻力量，即使是在國際平台播映也不一定能產生大聲量。本劇藉由臺灣媒體的宣傳助攻，既產生海量聲量，更讓聲量能夠擴散到觀眾心裡。

除了網路社群媒體發酵，傳統電視媒體也非常重要。以臺灣來說，電視收視群絕大多數還是以居住南部、年齡偏高者居多。這次林心如、楊謹華、郭雪芙、謝瓊煖等平常絕少上通告的演員們都上了很多電視通告，例如《女人我最大》、《11點熱炒店》宣傳本劇。在第一部上檔前播出的《11點熱炒店》，該集當下觀看接觸人數達二、三十萬，播出後影片擴及更達百萬，影響力不可忽視。最後就像各位在刷臉書、IG時所看到的那樣，每家媒體都在報導本劇，好像沒寫到《華燈初上》就跟不上潮流了。

Q3 隨著時代演進，有志投入影劇產業的新生代臺灣創作者們也更加認識到製作人或製片在計畫執行過程中的重要性，這裡希望您能以本作的開發與製作經驗為例，給予後進們一些建議。

好的製作人第一要有熱情、第二要有抗壓性，戲劇製作最恐怖的情況就是開拍的每一天都會遇到問題，可能是天候、演員臨時身體不適等各種意外狀況，而戲劇的成功必須仰仗天時地利人和，有時做十部戲才成功兩、三部。我和林心如合作的上一部夯劇《16個夏天》，到《華燈初上》也相隔了五年，因此必須兼具熱情與抗壓性，否則容易被打倒。

此外，要有控制成本的觀念並懂得資源整合。成本控制是一齣戲成敗的關鍵因素，要吸引投資就必須避免虧損、讓投資人獲利，良好的成本控制才能創造良好的獲利循環，這樣投資方才有意願和信心繼續把注下一部，如果只是一次性的商業行為，可能就沒有後續發展了。

有些製作人拿到資金後全部花光、超支了再想辦法，

或是認為這是好的態度與正確的觀念。

以本劇為例，我們在預算內完成作品，即使已知有買家買下版權，我也不輕易通過超支需求。過程中曾超支兩次，不過是因為我認為增加某個項目成本，能讓獲益再提高，基於這樣的考量最終取了中間值。

除了管控成本，資源的整合也不可忽視，如本劇商借到福華飯店取景拍攝，以及集合重量級卡司、跨平台行銷等，都需要資源整合，因此在為人處世等各式各樣的層面也必須要面面俱到。

Q4

最後請您對《華燈初上》這部作品發表一段感言。

臺灣影視產業正在蓬勃發展，包含湯昇榮（《茶金》、《火神的眼淚》製作人）、林昱伶（《我們與惡的距離》、《做工的人》製作人）等眾多前輩帶著我們觀摩了他們的作品，我們學習後才催生了本劇。

現在是臺劇邁向國際的進行式，我們更要競競業業，因為在大家覺得榮景繁華、前景看好的情況下，其實還潛藏著許多隱憂。

例如成本逐漸攀升是否可能導致影視泡沫化？人們蜂擁投資臺劇，但國際平台有那樣大的需求嗎？我個人認為，不是投資越多就能把作品做得越好，最美好的時候也可能是最危險的時候。

我和林心如做完《16個夏天》之後，每個人看到我們都說該劇很棒，我們被《16個夏天》的框架框住，所以五年來我們不斷地想辦法超越自己，製作更好的劇。

我們沒有想過本劇會如此受歡迎，但同時也在思考接下來要做什麼，要如何超越自己，超越《華燈初上》。

我們對影視產業有使命感，持續地想辦法成長，迫不及待讓更多的好作品問世。這裡想與大家分享的是「不要害怕挫折！」我在操作本劇的過程中也經歷非常多的艱辛，除了「又是犯罪又是吸毒、很土啊，誰會想要演這齣戲」等酸言酸語，至今仍然有許多批評指教，像是「不過是一部精緻的八點檔罷了」、「臺灣真的需要《華燈初上》嗎」等等。

無論建議、指教或批評我們都虛心接受，但我認為臺灣影視圈更需要多一點的鼓勵。不只本劇，只要是臺灣影劇都很需要大家關注，如八點檔也是臺灣影視產業鏈重要的一環，除了作為培養新人的孵化器與發展跳板之外，每日播映的方針更創造投入相關產業的機會，畢竟臺灣的影集一年能拍的有限，若沒有八點檔該如何吸納從業人才呢？臺灣影視圈，需要大家共同深耕與鼓勵。

總監製兼後期指導 李志緯

在DI工作流程、特效、調光等專業領域皆累積豐富的執行製作經驗，更常任電影戲劇的後期影像製作總監。在後期影像製作的技術上提供影像創作者更好的製作品質。

Q1 請您分享後期團隊在塑造本作懷舊復古情境的作業中所扮演的角色，以及和其他團隊的合作模式。

用影像說故事是很直接的方式，後期團隊協助導演透過畫面敘事，讓觀眾更容易進入劇情且不出戲。拍攝完成後由後期團隊接手，進入剪接階段，將拍攝的素材重新編輯，經過製作人以及導演與剪輯師多次討論與溝通，擬定出定剪的版本。接著進行聲音與影像的工作分配，包括：配音、配樂、音效、調光調色、特效動畫、字幕處理等。

除了藉由剪接節奏和配樂帶入情緒，於影像部分強化角色塑造、環境氛圍，都是後期製作重要的工作範圍。

此外，從傳統底片轉型至現今的全數位化製作，數位影像管理也是後製團隊重要的一環，從影像最前端的DIT拍攝現場開始，完整保留影像原始資訊，藉此控管影像品質並進行雙備份。

本劇是一九八八年的時代劇，拍攝前和攝影師溝通時，我們討論的方向很「概念」。說到時代劇，大家的想

像應該都是很舊，但是很舊到底是什麼概念，回憶就是很舊？我認為應該不是不是用看一齣老戲的視角，我們觀劇時會融入那個時代，而那個時代對我們來說是新的啊。最後討論結果：不能太舊也不能太新（笑）。

如同劇名《華燈初上》與日式酒店「光」，「光」在展現本劇環境氛圍時扮演了舉足輕重的角色。對我來說，時代感絕非就是黃黃舊舊的，要用比較理性與科學的角度來解讀時代。例如：現代大多是LED省電燈泡，光質比較亮比較硬，而回溯本劇年代背景，大多使用鎢絲燈、水銀的路燈。我們思考當時的燈光顏色，例如營造化妝間偏Cyan青綠，鮮亮藍色中帶著一抹綠，在人身上反映出的顏色也不一樣，呈現那個時代該有的色溫，而旁邊輔助的鎢絲小燈泡，也不會是暖白的，在環境散射狀態下，我們調整整出應該有的樣子。對燈源類別與光線形式有敏感度，做出符合那個時代應該有的燈光顏色，藉此塑造人物和環境氛圍，更加鞏固了故事的時代感。

除了環境塑造，為了表現情緒氛圍，後製團隊也會在冷暖色調與色彩風格上調整控制。傳統後期調光調色是拍攝完成後，被動式地進行製作，但本劇由百睿數碼主導後期製作，拍攝期主動介入，拍攝前就進行溝通、色彩取樣，在攝影機創設Looks等視覺色調設定，協助攝影師調整影像風格。

後期團隊超前部署，到前線提供奧援，將調光調色、

氛圍營造等影像工作移至拍攝前期，現場拍攝時藉由參數設定，方便導演、攝影師溝通影像調性，讓溝通更有效率。攝影師掌控現場光源，除了預知這場戲拍攝完成後的色調氛圍，也可預知昏暗氣氛下可能出現的光線不足，再靠補光避免噪訊影響影像質感。導演負責演員的表演情緒，藉此有效率地與演員溝通、了解該場戲的氛圍，以及演員詮釋與戲劇氛圍是否融洽，避免太過的演出。

影像後期製作是百畫數碼的強項，在本劇投入重金與人力，想讓大家知道影集的質感可以很出色，而這都源自於部門間的緊密合作，各司其職做好做滿，這些都不是後期製作可以獨立完成的。

及如何精準表達。導演在這階段會跟大家一起進行溝通以及做各種嘗試，讓戲有更好的方式呈現，讓敘事節奏更完整，讓觀眾可以融入劇情，因此，想投入這行也要樂於溝通、交流，對導演等團隊提出更好的建議，這需要時間與歷練累積。

另外，作品並非討好自己、自己開心就好，而是要給大眾觀看，因此，自我要求必須很高，自我養成也很重要。多看書、多看電影、多觀察，了解技術是基礎，還得增進敘事能力。

像是剪輯師必須有清楚的邏輯觀念，掌握時間的邏輯性，以及說故事和塑造角色的方法，並思考很多剪接的結構思維。特效合成與調光人員必須懂得觀察，例如：大太陽下影子的方向，合成時光的方向是否正確等。很多養成與觀察其實都是自我要求，以本劇為例，就需要思考時代感，像是時空環境、建築物結構，還有一九八八年的室內燈、路燈等光色為何，細緻地處理光影細節。

Q2 以本作的實際狀況為例，您認為要替作品提供恰如其分甚至畫龍點睛的效果呈現，作為後期製作的專業人士，應該具備什麼樣的作品解讀能力、技能以及感性？

後期製作有許多環節，以影像部門來說，有興趣的從業者必須知道自己喜歡什麼，要做剪輯、特效或是調光，先確立方向。其次，必須有熱情、耐心與信心，因為後期製作面臨時間壓力，需在有限時間與有限素材限制下，想辦法貫徹故事的理念，工作時間很長，若缺乏熱情、耐心，就無法支撐如此辛苦的工作。

Q3 在本作裡面是否有出現讓您覺得很特別、希望觀眾能夠多加留意相關表現的特效環節？過程中被團隊視為最大挑戰的部分又是什麼？

為了引導感官、讓觀眾更入戲，後製團隊在時間序、時代氛圍掌握等層面下足工夫，創造更具說服力的敘事。若以前期拍攝時多拍幾個鏡頭的觀念來看，剪接時也會有很多版本，必須記得不同敘事策略想要表達的內容以時間序來說，二十四集的拍攝期很長，有些景是固定租

期、限時拍攝完畢，可能面臨劇本設定是傍晚或夜晚，但拍攝時間卻是大白天，例如：子維下課後的傍晚、蘿絲媽媽在廚房的戲，設定是子維下課後的傍晚、蘿絲媽媽到停屍間認屍是夜晚，還有太陽下山導致光源不足等，這些因為拍攝時間無法符合，但又必須表現時間序的情況，就由後期進行時間序的調光調色，盡量修正與營造氣氛，協助場景隨時間推移。時間序非常重要，不同時間的光影表情皆不同，精雕細琢光與影的呈現，觀眾看戲時就不會不連戲或出戲。

有時導演及燈光師甚至還會訝異後期製作是怎麼做到的，但是我們必須有一個重要觀念：後期製作並非是用來做修補動作。雖然我們一定會遇到，但是我們希望減少修補時間，將更多力量用於提升影片質感，增進讓影像說故事的加乘效果。

在特效與動畫部分，則是要解決現場無法克服的問題，例如可能無法租到那麼多的水車去營造下雨情境，因此就用動畫製作遠景下雨。巷弄招牌可能無法由美術組一一製作，就必須借助修圖。

在視覺特效部分，我們花費許多工夫重現年代感，最明顯的是中山分局與周邊公車、計程車、建築物，完全是用電腦動畫合成。為了營造沒有違和感的氛圍，關於符合當時條通地景及時代感的生活經驗，特效組不張揚地做了很多細節修飾，大多是觀眾看不出來的。

例如：現代建築大多裝設分離式冷氣，但一九八八年並沒有那麼多冷氣室外機，此外當時的路邊沒有紅線，因此條通巷弄或其他道路上的標誌和標線都必須塗掉。擦掉馬路紅線時有時會遇到人群經過紅線的情況，場景太大，拍攝時無法用綠幕處理，所以後製團隊也要一一細膩修改，不斷打磨每個細節，精密地確認。

郭雪芙與張軒睿在騎樓泡沫紅茶店的鬥嘴場景，現場成排的摩托車上有許多安全帽，但是強制戴安全帽是一九九七年以後的事，當年不會有這麼多的安全帽，其他還有條通裡的便利商店招牌、公車的LED燈，也必須修掉以符合時代感。甚至疫情期間拍攝時，有戴口罩的路人走過，我們也會把口罩修掉。

我們的特效團隊主要是做電影，在電腦小螢幕前製作時都會思考：電影大螢幕播放時會如何呈現？以放大鏡的觀察角度進行特效處理，整體製作要求嚴謹、環環相扣，展現電影般的細膩質感。劇組對後製團隊也非常信任，本劇是百集數碼最大的投資項目之一，因此毫不保留、全力做到最完美。

還有剪接，後期團隊按照劇本初剪後，和導演討論溝通、提出意見，例如：「這邊情緒有點分散，我們是否要調整？」讓每一集都很精彩。現在觀眾胃口很大、比較沒有耐性，看不下去就會果斷棄追了，因此我們希望集中所有的意見去修正。本劇前三集我們就剪了三個月，不斷修正與嘗試不同版本，最後呈現出大家所見的樣貌與成果。

本劇六位小姐，衍生出多條支線，若一開始就剪入太多資訊或角色轟炸觀眾，可能會消化不良，嚴重一點甚至會因此棄追，所以敘事風格是先塑造出蘿絲媽媽與蘇媽媽的關係，之後再慢慢觸及周邊人物，再帶出殺機與動機，線索排山倒海而來，每個人都可能是兇手。

照著紮實劇本拍攝，原物料齊全，後期剪接就可以進行去蕪存菁或是情感堆疊，剪出節奏緊湊但舒服、不會讓人不耐煩的影片，這就是所謂的「體感長度」。若一集四十分鐘，觀看感受像超過六十分鐘，就表示觀眾不耐煩了，反之若覺得怎麼一下就結束了，代表觀眾意猶未盡。

本劇三部共二十四集，對於角色塑造與認同會隨著劇情推進更加深入，一部八集若修改其中一個結構時，必須重新思考並重看八集。第二部的最後一幕我們糾結了很久，最後決定放出煙霧彈，結果這個選擇引發了熱烈的討論，這正是剪接的有趣之處。剪第三部預告時，方向不再是酒店小姐的情愛或是兇殺案，而是另一個方向，讓大家體認到本劇豐富多樣的面貌。

我們團隊實際參與過許多部電影後製，直到近兩年百集數碼才接觸影集。對團隊來說，這次最大的挑戰在於後期製作提早介入，一開始即參與討論。現場與攝影師溝通，進行現場特效指導、開始剪輯後用不同角度和導演討論敘事節奏，再到後期進度控制。

此外，本劇共二十四集，以單集四十至四十五分鐘

計算，相當於製作了十至十二部電影，像是一場超級馬拉松，非常龐大，對我個人而言是一大考驗。

我們的主創團隊都有相當豐富的電影經驗，讓本劇的影像與聲音都具有電影質感。我們在剪輯、調光、特效等各種細節盡了最大努力，也和導演與燈光師討論哪些地方可以調整，讓情感爆發更具威力，進行各種建議與嘗試，並且不計成本，在時間內達成目標。這不是一個人可以完成的事，必須集結眾人的力量。

Q4 最後請您對《華燈初上》這部作品發表一段感言。

很開心能夠參與製作本劇，藉由國際平台播映，讓大家了解一九八八年的臺灣文化情景，除了臺灣本地，也讓更多國家看到華語劇，例如泰國、馬來西亞、新加坡、香港，甚至歐洲國家，引起廣大的關注。但最開心的，就是大家開始關注華語劇了。

製作人 張雅婷

二〇〇五年開始進入影像製作領域，期間從事電影產業各項實務工作，擔任《星空》、《女朋友男朋友》、《軍中樂園》、《總舖師》、《健志村》、《緝魂》等製片職務。為臺灣少數能以中英語言擔任雙語製片之人選。近年參與數部跨國電影製作案，經歷過美、日、韓等跨國合作以及大型影視製作整合的經驗。

Q1 過去您經手的作品裡，有許多談及臺灣人文範疇，且非現代時空的影劇，這類作品在執行時可能遭遇的問題和必須妥善規劃的重點是什麼？

很多人以為製作人或製片的職位只要顧及預算管理層面就好，殊不知其實製作的本質其實是有所本，以故事劇本作為核心，同時關照預算及文本兩面兼顧，才是製作人職務的核心價值。本次製作特別在前期籌備階段，便思考想讓觀眾觀看並享受什麼樣的聲光影像。

在以往經手過的電影或戲劇作品，有好幾部都是非現代時空，如何權衡預算及影像品質，一直都沒有固定公式。很多非現代時空的場景，都會優先考慮主要場景以美術搭景的方式拍攝，以符合時空想像。但預算再怎麼多的作品，都一定有製作預算上限，以預算限制作為大前提，再考量最符合故事劇本需求的搭景會有哪些，接下來和美術指導與導演共同商討，每一次搭景的故事不外乎都必須經過繁瑣的溝通過程，但不同之處，在於面對不一樣的故事便會出現不一樣的美術搭景需求，例如棚內或實景地搭景等等。

另外一個層面則是歷史考究，「電影發明以後，讓人類的生命至少延長了三倍」，電影《一一》裡的胖子是這麼說的。《華燈初上》的八〇年代條通生活，應該也讓經歷拍攝期的攝製人員的生命延長了一些。

影視作品，特別是電視戲劇或影集，觀眾的回饋相對是非常即時的。所謂的回饋通常都包含觀眾對於文本的想像或投射，年代或非現代時空的影劇，也特別需要透過田野調查，讓曾經活過那個年代的觀眾重新回顧，亦或是讓年輕一輩能身歷其境。

這次在前期的一大重點就是田調，然而，關於八〇年代的條通，幾乎沒有留下什麼照片紀錄，那時的時代氛圍也偏於保守，對於日式酒店的照片或影像大部分都較為私密，留下來的不多。

正因為如此，我們更會想要透過經歷過那個年代的媽媽桑、小姐、少爺，亦或是在條通生活過的人們，藉由口述分享，來重建他們對條通的回憶，並加入主創團隊對於那個年代的想像，融合在一起之後，便是《華燈初上》版本的條通故事。

影劇拍攝就像是一場思考如何在各方面都取得平衡的狀況下，呈現出最佳成果的棋局。以本作為例，如何讓作品核心概念和實務執行層面達到最佳的契合度呢？

預算再多，都一定有上限，努力維持預算及影像品質，保持平衡，考驗著製作人及製片對於各組預算規劃的能力。最重要的，就是必須要以劇本為核心，細心品味故事的精髓，並將影像品質維持在最高。職務上，我們必須要有整合各組的能力，不論美術、服裝、場景、器材及後期製作等，都是彼此互相協調，也互相牽制。

《華燈初上》在一開始的製作規劃，便考慮到本劇是有年代感的女性題材，在視覺方面呈現日式酒店的燈紅酒綠是絕對必要的，故在考量預算規劃時，也會將美術及服裝預算的比例特別調整，盡可能豐富畫面上的呈現。

Q3

針對作品背景的年代進行資料收集是還原、重建當年風貌的首要課題，請和我們分享田調的過程。

《華燈初上》在籌備初期，便規劃了田野調查的需求，於是在製作團隊正式建組之前，導演、田調統籌及美術小組便展開一系列關於八〇年代及日式酒店背景的考究，殊不知在訪察了現在的日式酒店媽媽桑後，才發現日式酒店的文化傳承是有斷層的。

我們剛剛也談到，礙於日式酒店的文化比較低調，所以無論是日式酒店的媽媽桑、小姐、客人等，現今都很難

取得適合的資料。因此，我們只能透過一家一家日式酒店彼此介紹，再透過媽媽桑的訪談及條通相關店家的訪察，才能一點一滴拚湊出當年的容貌。

除了日式酒店的考察外，八〇年代大環境的資料考察也是絕對必要的，在前期的田野調查階段，也請美術小組針對當年的食衣住行等生活環境進行考察，除了可用於美術資料外，也可提供造型組及製片組工作時參考。

《華燈初上》的田野調查功課，確實對導演及主創團隊的工作受益良多，也達到了影像上整合的效果。

Q4

最後請您對《華燈初上》這部作品發表一段感言。

《華燈初上》這個影集帶領著整個工作團隊進行了一趟時光之旅，不論是演員或是工作人員均經歷了一趟神奇的旅程。

而對我個人而言，我也透過《華燈初上》嘗試整合各組之間的溝通協調與計畫，並重新思考影集的攝製規劃及產業制度還有沒有可以更精進的空間，也希望我們可以持續看到影視產業有更長遠的未來。

導演 連奕琦

原本學習農機工程，在接觸到拉斯馮提爾的《破浪而出》和張作驥的《忠仔》後決定投身電影圈，隨後進入文化大學戲劇系就讀。畢業後從事電視電影幕後工作，擔任過企劃、編劇、製片等職務。二○一一年上映的《命運化妝師》是他執導的第一部電影長片，之後的作品拍攝更展現了跨平台編導能力的活力與彈性。

Q1 和您過去的執導經驗相比，本作不論在類型、題材還是作品構成等層面，相信都是比較特別的。對您而言，經由這次的作品得到了哪些收穫呢？

這次的經驗讓我對於怎麼去做一個「以觀眾看到什麼為主」來思考的案子有更深入的體會，這樣講有點籠統，但我試著說明看看。這次的拍攝讓我開啟了對這方面議題的思考，以前做案子，都在做自己「感受是什麼」的案子，但這次我有意識到，自己的感受未必能跟「我想做到」、「想給觀眾看到的是什麼」這件事劃上等號的。

以第一部的江瀚家場景為例，那種當人一進到這個空間，第一眼直覺「就是這個了」的場景，是過往我在拍片時一路走來的思考慣性。但是羅雨儂家的選擇，我們來來回回跟美術、攝影溝通非常久，才做了一個比較大膽的賭注。以前的我是不會做這個選擇的，因為場景太大了，它

不該是雨儂住的空間，但是在反覆討論要如何呈現最後想要表現的視覺後，反而覺得這個大空間是最符合這操作的。

江瀚的住處，雖然一踏進去之後會覺得這個感覺很對，但拍攝時又會因為空間受限，導致拍攝方式不得不因應現場情況進行調整，因而讓當初想要呈現的視覺產生差異。

但是在雨儂家拍攝時，這個空間反而都能完成當時與攝影師討論時所規劃的攝影機運動和視覺展現，幾乎都是貼近的，我也不太清楚為什麼這次會在這個案子跟主創團隊試圖做了這個選擇，有可能是因為拍攝的是「劇」，會有大量的工作量要執行。過往在拍電影的場合，假設選在江瀚家的空間，電影拍攝的規劃會讓我有足夠的時間在現場調整，但是如果是電視劇，就沒有那麼多時間能在現場改動，而是盡量讓現場都能按照規劃進行，因為每天必須要完成的拍攝量就是這麼多。

這次我學到比較多的部分，在於想要讓觀眾看到什麼。那個方法跟創作者當下的感受不能劃上等號，而是要透過技術轉換的方式去展現出來。製作思維上的改變，是我這次在拍攝《華燈初上》得到的最大收穫。

以前做案子，幾乎都是從自身感受出發，而「我們到底要讓觀眾看到什麼」，就是這次在思考與切入點方面最大的轉變。此外，就是跟演員的合作，這次我們聚集了各式各樣的演員，每個人都有各自厲害、風格獨特的地方，

我也從他們身上學到不少，像是對表演的想法、走位的方式，或是不走位要怎麼表演。他們各自擅長的方向都不同，在過程中，我覺得自己好像在上表演課，從中學習到非常多。其中有多位資歷豐富的演出者，他們丟出了很多創意跟表演細節，讓我好好上了一課。

入行拍戲也快二十年了，不過這次完全不會感到膩或重複感，每天都很開心地去到現場，雖然工作人員不一定覺得開心啦，因為工作量實在是太大了。以《華燈初上》的成果來說，我自認算是不錯的，這都要歸功於「製作的成功」。

製片、統籌、副導演、美術、攝影燈光、造型，以及後期製作的聲音設計、特效規劃、還有剪接、配樂、調光等，與各組之間的合作協調讓我獲益良多，從方方面面整合每個個組，在有限的時間、資源下去做最好的選擇。而且，每個成員都很願意把自己的感受、覺得戲該怎麼做才會更好等各式各樣的想法拋出來，這些互動交流也讓我留下深刻的印象。雖然二十四集的拍攝量很大、時間很長，但我工作時的心情是很輕鬆的。

Q2 本作由條通出發，寫實地刻劃了大時代下的真實人生與世態，您是如何協助演出者詮釋情感豐沛的角色？

角色其實在劇本階段就已經至少完成超過一半的設定、故事線、角色內心的狀態。對我而言，因為很難搜集到完善的參考資料，所以在劇本要轉為影像化的過程會比較依賴田調。田調過程中，我們接觸到很多十幾二十年，甚至超過三十年資歷的相關從業人員，有小姐、媽媽或是少爺。雖然受訪者表示現在的條通跟以前不一樣了，但是藉由他們的口述內容以及實地走訪的輔助，也對這部戲帶來極大的幫助。這些前置作業過程都有助於我們去想像那個時代氛圍。

至於女性角色的內在，我自己是很依賴大量的臺語歌，舉凡江蕙、陳小雲、陳盈潔，從那些曲子去找尋時代的氣氛，因為是我小時候常常聽到的歌，也讓我得以去連結一些生命中曾經遇過、聽過的人物樣貌，再把這些形象跟人物結合，藉此去發展人物樣貌的基礎。我也會把歌曲丟給演員，像是心如、謹華，會每週收到一首歌，告訴她們哪一首象徵羅雨儂、哪一首屬於蘇慶儀，每個角色都會有自己的主題歌或者歌單，以此為基礎去延伸人物情感。

當然，讓演員分享他們對於角色的感受也是很重要的。因為我是男性，所以會有很多無法感受到的女性內在細節。加上我們的社會整體來說還是有男性強勢的傾向，所以對我來說理所當然的細節，從女性觀點來看就未必這麼覺得了，因此演員對角色的思考會提供我很多幫助。

可能在某場戲，當我們聊到一個情緒時，或許就會延伸出「這個細節可以應用在某場戲」、「這個情緒放到另外一場很適合」等討論，這些都帶給我很不一樣的啟發，

詮釋方式就會不一樣，對我來說這是很成功的角色塑造。

所以我經常說跟演員一起工作就像是在上課，原來他們會這樣想事情、原來人的情緒感受在這種情境下會有這種反應。

我屬於很依賴演員的導演，單靠自己無法想得很周全。所以除了劇本，我在前期的工作就是丟歌單，還有把看過的電影或小說中的人物狀態拿來跟演員討論。

此外男性演員的部分，像楊祐寧、鳳小岳，他們也提供角色非常大的能量，比如原本我想像中的潘文成，可能更……草根（或是野蠻？）吧。這是我第一次跟楊祐寧合作，他也會提出自己對文成的想法，拍攝時我也一度有點擔心，心想這樣會不會太斯文了？但祐寧對於詮釋人物的平衡度把握得非常好，你會看見斯文是這個人的某一面向，但他同時也展現了其他的樣貌。

如果單靠我自己思考，可能就會比較著重在服務劇本裡的人物設定，再嘗試向外延伸，但祐寧賦予潘文成這個角色不同的面貌，是演員在劇本影像化過程中，塑造人物的一個關鍵性展現。

鳳小岳詮釋的江瀚也是一樣的，他把這個角色演的很怪，但我覺得那個怪很有魅力，雖然觀眾都說他是渣男，但我覺得他的渣有一種變態感。劇本裡沒有描述他有多麼無情，大方向是描述他是有才華、魅力的編劇，但小岳給了這個角色一些無情的行為、難以捉摸的歇斯底里情緒，這些都是塑造人物面貌的趣味。他有很多細節會讓我認定「這就是鳳小岳的江瀚」，如果換作是另外一個人來演，

Q3 在二十四集的內容中，採行了多線且時序交錯的推進模式。因為劇情同時涉及時代感、特殊職場情境、複雜的人性情感以及懸疑要素，該如何兼顧角色描寫與敘事節奏？

如何兼顧角色和敘事，這部分我自己也還在學習，我自認這次並沒有掌握得很好，尤其是第一部的前三集，我自己事後回顧，會覺得節奏不夠明確跟明快，當然我還是要說，角色的清晰有絕大多數是在劇本階段就建立的，但拍攝時，有時為了塑造氣氛，就會需要時間，像是每集四十三到四十五分鐘，我就會需要多個幾秒去延伸營造，比如發現屍體的懸疑、蘇慶儀和羅雨儂姐妹之間的背叛情緒，可是當氣氛需要多花時間鋪墊，另一條故事線的時間就會稍微被壓縮，或者節奏被拖慢。

而故事一開始介紹每個小姐的樣貌給觀眾時也需要時間，因為觀眾都還在認識角色。當然，這次多虧了成功的造型和演員本身的知名度，讓觀眾能夠迅速地記住每個人。

雖然不用重新花篇幅去讓觀眾記得角色，但是反過來說，除了記得之外，我還要想著如何勾著觀眾繼續往下看。劇本已經設定了一椿命案讓大家產生好奇，不過我對自己節奏的掌握不是很滿意的點，就在於前三集介紹角色

的過程中，我沒有額外再勾起觀眾對於這些人的好奇感。

這次我們大量依賴口述去還原條通的影像，當然戲劇的目的是要透過劇情、人物關係和情感為觀眾帶來感動，如果觀眾看得開心，進而對條通產生更多的興趣、對於臺灣和那個年代萌生更多好奇或情感，那就是催生《華燈初上》這部作品最有意義的地方。

前面提過本作的成果來自於「製作的成功」，這對我個人而言也是極大的價值，讓我好奇去思考下一部作品該怎麼製作。前期跟後期在共同的目標下，進行各組之間的溝通協調和規劃，探討怎麼在有限的資源裡找到價值，盡量做到完善的規劃，讓工作人員的分工、職場與生活的切換能更明確。

從拍攝開始到後期完工，在這將近兩年的時間裡，我的生活算是很規律，還可以規劃家庭生活、假期、要在什麼時間出門等等，打從我拍片以來，這次的規劃相對來說是最漂亮的，讓我在製作期間感到開心、也很舒服。我當然希望未來拍片也能維持這種狀態，這對我個人和團隊來說，工作起來會比較舒適愉悅，也比較能對自己在圈內以及整體影視產業的發展，描繪更長遠的未來。

題目上問到要怎麼兼顧這兩者，對我而言，我會認為自己負責的部分沒有處理好，反而是第四集之後就漸入佳境，但那是因為劇本在前三集幫角色建立了人物狀態，我們在後段處理就會容易很多。

另外一個重點，就是剪接師陳俊宏提供了很多想法，他做了很多大膽的平行剪接，讓原本在劇本敘述裡是一場戲接著一場戲走的狀態，變成幾場戲混著剪，這有助於事件的累積推進，特別是作品一開始就出現命案和懸疑感，這並不適合逐場戲慢慢敘述，而剪接師選擇的交錯剪接，其實對當代的觀眾來說，已經擁有很豐富的觀影經驗，所以當剪接師處理了時序的錯置，就會幫助敘事節奏，也吸引了觀眾的注意力。

最後請您對《華燈初上》這部作品發表一段感言。

我個人對這部作品還是帶有一些些的遺憾，就是關於條通的挖掘。在田調的過程中，我不太確定是不是因為過去關於這類題材的藝文作品或者相關報導沒有想像中豐富的關係，能找到的影像或文字紀錄是相對較少的。

當然，我們還是聽到了很多精彩的口述故事分享，而《華燈初上》最後也成為一個很成功的作品，所以我很希望它可以成為一個起點，期待能有更多條通的故事被挖掘、更多資料被展現，讓觀眾可以看到條通歷史人文的真實樣貌。

編劇 **杜政哲**

電視金鐘獎戲劇節目編劇獎。（照片提供／攝影師 Neal Hunag）

電視編劇、劇場編導、大學及編劇工作室講師，曾參與《光陰的故事》等二十多部影視作品的編劇工作。二○一五年，以《16個夏天》入圍金鐘獎最佳編劇獎，二○一七年以《酸甜之味》榮獲第五十二屆

Q1 特質飽滿且富有生命力的人物是觀眾對本作極為肯定的一個環節，請您為我們解析構築劇情與創造角色的過程。此外，您印象最深的角色是哪一位？是否有值得在未來發展出延伸創作的角色？

這是一齣時代懸疑劇，先前我和徐譽庭一起寫過《光陰的故事》、也曾寫過《流氓教授》，因此考究年代的時代劇對我來說並不是太難的課題。此外，本劇的故事背景為一九八八年，當時我已經是青少年了，對那個年代有記憶，而且我認識一群在林森北路條通生活的姊姊，常常跟她們出去吃吃喝喝、觀察她們的生活。姊姊們的情情愛愛、關心的事情，也默默塵封在我的記憶抽屜，後來在寫本劇劇本時取用。儘管如此，我在創作時並沒有採用姊姊們的原型樣貌，不過田調時曾向一位姊姊詢問酒店的工作方式、當時條通店家分佈等技術面事宜。田調不辛苦，相對來說，懸疑才是最困難的，不過，

像劇那樣以描寫相愛的兩人為主，再以家人朋友的故事點，本劇並非像過去的偶對我來說，群戲也是一大考驗。本劇是這樣設定的。渴望仍然是致命的吸引力，我是盡人情世故，對感情與愛的需求可能就更加渴望，對愛的是有人關心時，那個溫暖力量還是很巨大。越是在歡場看子，只是有些人把渴望藏起來，認為一個人就很好了，但是人的本能，和身處行業或歡場女子的身分標籤沒有關一副「只要我喜歡有什麼不可以」，好像什麼都不怕的樣子，但是她在何予恩這一情關也被絆住了。我認為需要愛看起來冷艷的百合，其實對亨利有很深的情感寄託；愛蓮

本劇的主要角色面對感情時展現出各種樣貌，例如可能產生更不一樣的詮釋或見解。

甚至是不同性別位置，以男性角度來編寫或許更能發揮、更具創作觀點。一如數年前我曾寫過《迷失安狄》一劇，講述的是馬來西亞跨性別者的故事。我不曾在馬來西亞生活，對當地LGBT的情況也不了解，但是透過第三方角度，本劇講述女性情感，身為男性，站在非劇中角色，素加總在一起的最大值，是寫本劇劇本最大的挑戰。

雖然我覺得推理犯罪等元素確實是吸引觀眾的看點，但最好看的精髓所在還是情感，那是內心潛藏無數矛盾的多樣情感交纏在一起的人性。我希望說一個好故事，同時盡可能滿足人們的需要，如何製造話題、讓觀眾有興趣、帶給大家觀影樂趣，並且能夠不背離人性情感，要達到這些元

綴。很多場景都不是兩個人、而是多人群戲，必須同時寫到這群人是最困難的。本劇面向寬廣，每一個點都必須很精實才能夠拉成一線、進而成面。對我來說，每個角色都有難度，即使是台詞不多的小豪、雅雅，面對狀況時也都要有自己的樣子與態度。

我記憶最深刻的角色是羅雨儂，她是從頭至尾貫穿本劇的重要人物，描寫她的每個面向對我來說是最困難的，大家看完第三部應該更能理解為何這個角色的鋪陳很困難。在編寫劇本之初就知道會由林心如飾演，我們兩人熟稔，我也一直希望能透過本劇展現心如不一樣的樣貌。

至於後續是否可能有延伸創作，雖然不是每個角色都可以發揮，但可能性都存在。其實，人活著就有無限的可能性，只要還活著的角色都可以延伸故事。最終，任何事情都可能發生，我們永遠不知道明年會如何，也許明年就會做出更厲害的事了。

Q2 您選擇用多線且時序交錯的敘事模式來表現故事，請和我們分享這種模式的建構過程與成效。

感謝團隊疼惜，讓我任性地堅持將本劇寫成三部。最初設定即是三部、共二十四集，當時設定如下：第一部讓大家猜死者、第二部開始追兇、第三部真相大白，這是很早就確定的脈絡。我和心如討論，在OTT平台播放是最理想的，也就是現在的播放方式。每部間隔一段時間，觀眾適時加入、有參與感，也讓本劇更受到注目。儘管編寫時沒有把握最後一定會如此發展，但整個團隊都朝著這個方向執行，才會有現在各位看到的的播映形式。

因為是懸疑推理劇，採非線性說故事方式，我希望故事脈絡推展到某階段，就讓觀眾看到一些埋設的伏筆線索。不過編寫本劇時我是把每個角色的整條「事件線」拉出來。這條線可能先取A角色前面三分之一或四分之一，接著取B角色的某一段，再取A角色的中段，重新排列組合。角色拉進拉出、時間前後交錯拼貼，營造出人物關係與情節的曖昧，藉由這種拼湊方式帶領觀眾慢慢挖掘故事全貌。

這是一個有趣的說故事方法，但是每條線全部切碎、再重新排列組合，回憶和現實跳接，前場和尾場穿梭往返要流暢，這必須很有邏輯，其實並不容易。編寫劇本時，我並沒有很大把握觀眾是否能接受多線且時序交錯的敘事模式，幸虧多數人似乎都看得滿順暢的，這部分其實導演和後期製作都幫忙許多，包括鏡頭運轉、剪接、色調，大家齊心協力，才讓這樣的敘事手法得以完成。

Q3 優秀的劇本是戲劇的骨幹，也是幫助演員突破以及凸顯作品世界觀價值的重要存在。請和我們分享劇本創作的過程，也為有志從事編劇的朋友提供一些建議。

最早的版本是以女性為主的成長故事，圍繞著羅雨

儂與蘇慶儀，兩個女生在艱辛環境中相扶成長，之後到條通開設日式酒店，編織出一群女性與週邊林森北路條通的故事。一條脈絡將其連貫綿延，從她們的成長史帶出社會變遷、帶出半世紀臺灣小歷史。所以起初是走溫暖人情路線，一點懸疑都沒有的故事版本。

劇本前後走了四年，人們觀影的方式也在這段期間漸漸地改變，OTT影音串流服務來了，對現代觀眾來說可能需要更大的刺激。於是我和心如討論，同樣是探討女性情感，是否可換另一種敘事方式。我們花了很長的時間往返編修十次才完成現在的版本：透過命案帶出情感。原本的劇本並沒有警察，為此增加楊祐寧飾演的警官成哥。

《華燈初上》從女性成長劇改寫為懸疑時代劇路線，透過女性群像帶出一九八八年林森北路條通的樣貌。條通場景很重要，因為這些女性的愛恨情仇都在這裡發生。從我的角度來說，我只是選了一個或許在影視作品中較少見的環境與角色，但不外乎都是在講人性。從個人到時代，再回望情感與人性。

情感共鳴是我寫劇的關鍵核心，觀者自由投射詮釋，每個人看到的都不一樣。或許有人看到蘿絲媽媽獨立、面對問題展現的毅力；有人看到阿季在弱勢處境中如何力爭上游；有人看到江瀚周旋在兩個女人之間，會心想自己內心的某個層面是否和角色一樣；又或者有人看到何予恩想愛又不敢，觸動心中曾經有過想愛愛又不敢的時刻……我認

為看戲最重要的是情感共鳴，作品會自己說話，大家在劇中看到了什麼，那就是你的了。

現在是一個比較速食的年代，大家喜歡影像、短片，相對比較不常閱讀，這是當前的社會現象。但是大量閱讀可擴展視野與觸角，因為人生無法嘗試全部的可能性，一個人的人生不會有那麼多面向，大量閱讀讀別人的故事，會在裡面看到各種可能性。希望大家多閱讀，這是編劇養成的重要養分，我偏好小說、傳記、歷史、漫畫等有故事情節的書籍，即使生活忙碌，睡前還是會讀書。坊間也有一些編劇書可以學習編劇技巧，但最重要的還是故事內容。

此外，編劇最重要的是文字能力。寫劇本是透過文字和所有的創作者溝通，編劇不太可能跟導演、演員群、美術設計、攝影指導、現場場記等親自溝通，所以劇本（文字構成）必須要能傳達故事的樣貌，因此提升文字力量非常重要。

Q4 最後請您對《華燈初上》這部作品發表一段感言。

希望大家觀看本劇能得到很多樂趣，包括情感共鳴、追兇、推理、想像，從中獲得療癒與喜悅。如果為上班或生活辛苦的各位，能藉由本劇抒發生活壓力和情緒，或是投射到某個角色、因而獲得某些啟發，我覺得這就是本劇最功德無量的地方了。影視戲劇是娛樂事業，各位在接觸時不必感到太大的壓力，像最近許多尾牙都在COSPLAY

《華燈初上》，那就是一件很快樂的事。

本劇有很多台詞被大家視為金句，這是讓我滿意外的一件事，因為撰寫時，我從頭到尾都沒有刻意規劃任何一句金句，而是寫著寫著，角色們就自然說出了這些話，或許是因為本劇被喜歡、被認同了，因此角色們的話就被奉為金句。有時刻意想寫金句，還會被認為這不是正常人會說的話呢。

此外，本劇是二十四集的推理劇，若有機會出版劇本書，觀眾可以對照OTT播映的版本，發現「我看到的是這樣，而原來這場戲是這樣寫的」，可能又是另一種享受作品的樂趣。

攝影指導 王均銘

畢業於美國加州舊金山藝術大學電影系，專業攝影師。作品橫跨電影、廣告、短片等範疇，近年持續投身於電影攝影領域。

Q1

復古風情可以說是構成這部作品世界觀的核心基因，想請您分享一下本作的畫面美學構成概念，以及如何透過光影與鏡頭去詮釋八〇年代與條通的氛圍色調。

我參考許多當時的影像資料、老照片後，發覺對我們而言的「復古」其實是劇中人們的「當下」，因此我並不想用做舊的方式去呈現年代感。因為在美術環境設計跟造型設計等方面已經具體地塑造出時空背景，所以我的選擇是「運用當時的光影與配色」。

回想起奶奶與母親用的陽傘、雨傘、她們穿著的衣服、家裡佈置的窗簾和裝潢的窗框玻璃等等……在八零年代有許多「蕾絲洞洞」、「圖騰」、「窗花」之類的設計。所以我提議讓每個角色都各擁有自己的顏色和材質，以及不同花樣的傘，光影透過傘在人身上映出不同的顏色和影格。

以往想到懷舊年代，會直覺地使用黃光加暈光，但我和常合作的燈光師李嘉寓想在這次的作品裡做些不同的嘗試，所以在籌備期時我們便嘗試使用各種不同的物件，透過選擇物件的反射效果來營造出不同的光斑，在場景和人物上營造出不同的圖騰光影。

條通是個環境感受密集度高、狹小的地方，雖然四處燈紅酒綠但不張牙舞爪，帶有神祕感以及隱晦暗湧的情慾，因此我要求招牌小（光源屬於局部光源），光彩的亮度與顏色是明亮但不強烈的溫柔光澤，然後在條通外圍的街道營造出潮濕黏膩的感覺，除了符合故事懸疑的氣氛，地面的濕黏感與半空明亮的光感也是極大的反差營造。

Q2 本作充滿了女性複雜且細緻的情緒流動，不光是喜怒哀樂，就連因應對象不同而衍生出的情感也相當多元，團隊是以什麼樣的鏡頭語言去表現？

當初接下《華燈初上》攝影指導的主因之一，是在收到劇本後就被其中的角色給深深吸引了。當每位演員在我們眼前詮釋著不同的角色，不論好人、壞人還是真正的兇手，我都能認同，因此希望能在鏡頭運動的語彙上表達出每個角色的語言。和連奕琦導演討論後，因為要詮釋這個多人物、多支線、跳時空的故事，我們決定讓攝影機利用搖臂及軌道多多、多多地做各種穩定的運動，我的移動組長王正三也是經常合作、有默契的戰友，我們的配合也讓攝影機的運動更加流暢，當每個運動的鏡頭串連後，就能行雲流水地在不同角色之間轉換。不過，唯有在「光」酒店營業時的場面，我是選擇以手持的方式來拍攝，可以即時捕捉每個角色的一舉一動和臉上的細微表情，跟上每個人物的不同呼吸步調。對我而言，是人與人之間的互動，帶動了攝影機的運動。

Q3 在本次的拍攝過程中，有沒有讓您覺得困難或印象深刻的場面？

其實對我來說最困難的是製作週期，因為我們是跟時間賽跑的人！

不知道眼尖的觀眾有沒有發現，我們所有的車戲都

是在「原地」拍攝的，既沒有拖板車移動、也沒有特效合成。是燈光組組員們拿著燈光、扛著霓虹招牌在車子周圍奔跑，營造出車輛在移動的效果。這不是最好的拍攝手法，但確實能節省許多時間運用在其他場景。說到這點，當我一想到真正的八〇年代應該也是這樣拍攝的，就覺得很有趣，哈哈。

Q4 最後請您對《華燈初上》這部作品發表一段感言。

每個作品都像自己的孩子一樣，不論成才不成才，即便就是不完美，還有進步的空間，我還是愛它。

美術指導 吳若昀
美術設計。曾以《看見天堂》、《結婚不結婚》、《你的孩子不是你的孩子》榮獲金鐘獎最佳美術設計殊榮。

Q1 為了展現世界觀的魅力，美術團隊是如何理解時代背景，然後將懷舊的場域氛圍具象化呢？

雖然一九八八年時，我才八歲，但不算是完全沒有經歷那個年代，還是有些零星鮮明的記憶。我自己非常喜歡

楊德昌導演的作品，會反覆地看《恐怖份子》、《青梅竹馬》，對於他當時捕捉的臺北街頭氛圍印象深刻，非常嚮往。我一直期待自己能有機會詮釋、重塑屬於自己的八○年代世界觀，而《華燈初上》在完美的時機點出現，既屬於臺北，題材又十分特殊，一讀完大綱我就跟導演說我完全知道要做什麼！而且會玩得很開心！

早期剛入門，開始接觸美術工作的時候，我曾連續跟張作驥導演及侯孝賢導演合作。他們兩位對於美術部門的要求都是不一定要多美，但絕對要真實。進到場景後，他們會關注的部分完全出乎你意料之外，例如我們設定這個房間，角色已經在裡面住了二十年，那麼張作驥導演會看床底下有沒有雜物，還會打開書桌抽屜、衣櫥檢查裡頭有沒有合理可使用並且符合角色性格的道具，或是畫畫用的筆是美工刀削的還是削鉛筆機削的，就算劇本並沒有描述。侯導則是會一本一本檢查書架上的書適不適合角色閱讀、瓦斯爐可不可以用、浴室有沒有熱水、廚房的餐具乾不乾淨，演員是否一拿就能用、還是會令演員出戲。

這些種種，都養成了我習慣在初期讀完劇本、並且跟導演討論完視覺的大方向後，就從角色出發，反覆推敲什麼樣的空間及道具能協助角色的塑造及演出。

演員走進空間內有沒有觸及他們內心的感受，或激發出更多對角色的想像，這些對我來說非常重要。我和團隊會以此作為塑造故事世界觀的基底，視覺上再依不同片型及要表達的主題進行不同的設定。

Q2 為了重現那個時代的畫面印象與氣氛，對美術團隊而言是必要也是艱深的課題。希望您可以針對構思與延伸創造的竅門，和我們進行分享。

華燈籌備的初期，我跟導演就決定不要做復古，而是要做出一九八八的現代感，一方面當時剛解嚴，也還正在經濟起飛的末班車，整個社會彌漫著一種富裕與自由感。

田調時，就覺得當時條通的媽媽桑與小姐們簡直就是學貫中日，日日掌握台日新聞動向以利與客人談話，見多識廣、有語言能力及交際手腕、消費力也高，是當時奢侈品甚至房地產的大戶，並且受到日本、香港、歐美潮流影響，可以說是走在時代尖端的一群人。於是在拼湊出大時代氛圍後，參考更多的是當時臺北最流行的各個面向。

我跟導演某次私下聊天時聊到了關於「質地」(texture)在影像上的表現。這次每位小姐的性格與氣質都如此不同，這也是一種質地的表現。看完造型師力文對主演第一輪的定裝，更確立了我想以這種編排來實驗看看的想法。所以在做場景時我們特別把質地區分開來。

譬如蘿絲強勢外放、敢愛敢恨、性格比較直接，所以她家的設計主要使用了不鏽鋼、皮革、玻璃、微有亮度的大印花壁紙及窗簾，色系上以黑、紅為主。參考的都是當時很具現代感的室內設計元素。

蘇內斂優雅，喜歡書本及藝術。家裡的印象就是木頭、藤編、棉麻質地的舒服布料，色系上以牙白、不同深淺的藍色系為主，塑造出她的獨特。

江瀚則使用了無隔間的開放空間、落地的床、書本及音響，加上層層疊疊混雜不明的藍綠色系表達他的自由、矛盾及雅痞品味。

他們的隨身道具則會跟上這些設定。另外還有愛蓮的套房、亨利家、阿季家、HANA老家、中村先生家等等，都依角色性格及背景做了不同的設定及表現，並且在材質使用與顏色上盡可能不要重複。如果大家想更了解的話，可能要配合設計圖及劇照比較好說明，因為這部劇集的場景太多，光以文字說明會顯得很冗長的。

光的設計除了要符合田調資訊，劇中動線需求之外，最想守住的就是日式酒店的高級感。因為並不是所有的酒店都是肉慾橫流、菸酒氣味瀰漫的。

在田調時拜訪的一間日式酒店，裡頭完全沒有菸味殘留，實在令我印象深刻。他們可能是這裡最早開始使用空氣清淨機及免治馬桶的一群人吧？連廁所精緻乾淨的程度都不輸現在的誠品書店。

休息室及後巷的寫實，主要是想帶出酒店小姐那種人前光鮮、用歡笑取悅客人，但人後卻得赤裸裸地面對人生、世態炎涼以及真實自我的對比感。

警局則是想有別於一般影劇中的刻板印象，捨棄現代

常用的藍色、黑色、銀色，刻意做得又髒又舊、龍蛇雜處的感覺。三組的便衣因為辦案需求，讓這裡的出入顯得複雜，於是塑造出整個環境偏向有牌流氓的氣質。質感師陳新發還在過程中反覆問了我三次：「你確定你警察局要做得那麼髒？」另外，後巷的真實感也出自他之手。

Q3 請您和我們分享從田野調查到打造場景的歷程。此外，就美術團隊的角度來說，劇中有哪些細節是各位希望觀眾們能細心品味的呈現？

田野調查大概可以分三個階段。

初期，美術組先花了一個月的時間做小組田調。大約一週時間詳讀頭幾集劇本及故事大綱（當時劇本還沒出完）後，規劃出幾個大目標進行資料搜集，主要是臺北一九八八的樣貌以及食衣住行育樂。單一年份太限縮，所以大約會向前搜集十年、向後參考三到五年（但不一定會用），每個部分再依已知的劇本需求做更細緻的搜集。

譬如說，「食」裡頭可能包含了不同功能的中西日式餐廳、麵攤、街邊小吃的空間氛圍、食物價格與擺盤呈現的樣貌；「衣」的部分先大略掌握當時的潮流人士代表、流行的品牌、一般男女老少行人的樣貌；「住」多半會參考當時的電影場景及室內設計雜誌；「行」是交通及街道的部分，包括火車站、公車、計程車、一般轎車、貨車、機車、腳踏車的樣式以及路牌、門牌、招牌設計等等；

「育」則是校園和教室的樣貌、課本、當時的大學（包含宿舍）、國高中小學生的形象與隨身物品；「樂」就是放學、下班去哪裡混、玩什麼、看什麼電影和電視節目、聽什麼音樂，以及哪些明星、演員、歌手正在引領潮流。

另外還有一些特殊場景，譬如警察局、警察的樣貌、跑圖書館翻攝影集、借閱室內設計雜誌和娛樂雜誌，以及翻拍影印跟臺北城市相關的圖文資料。搜集來的資料不只對美術組有用，整個劇組的各部門都能參考，對於形塑整個時代的氛圍非常有幫助。

但是大約進行到第三週結束，我的美術團隊便反應：「大約能掌握當時臺北的城市氛圍和一九八八年的食衣住行育樂了。唯獨條通與日式酒店文化……除了席耶娜媽媽桑的條通散步活動和零星的條通餐飲店報導外，簡直就是一個神祕黑洞。」

於是，第二階段就開始聯絡席耶娜媽媽桑還有一些採訪的對象，會同導演、製作人一起做個人訪談，再依照訪談資訊向外擴張、接觸更多的在地人士……其中有酒店少爺、餐廳老闆、酒商、客人、卡拉OK老闆、茶行、咖啡店老闆及其他日式酒店的媽媽桑們……最後也實地進行酒店體驗，並詢問到更多傳統日式酒店的營業細節。這個階段大概前後花了兩個月，真的是一步一腳印地多次探訪條通區域，才取得這些文字紀錄及為數不多的珍貴照片。並且拍照記錄現況、實際丈量了街道和幾家店鋪的尺寸，只為了在追求戲劇效果之外能有更真實的呈現。

第三階段就是整個劇集的劇本都出來了，開始冒出更多更有難度的場景，譬如一九八八年的百貨公司、不同層次黑道出入的場所、牛郎店、停屍間、男女監獄，以及大小戲用道具的設定。

我們就像這樣持續不斷、努力地邊搜集資料邊做功課，直到拍攝的尾聲。

Q4 最後請您對《華燈初上》這部作品發表一段感言。

整個劇集包含的物件及場景非常多，時間條件及資源分配都讓主創們常常需要面臨取捨。許多東西雖然還是無法做到完美考據及精準還原，但是我認為整個美術團隊對華燈世界的熱情與用心，已經讓我沒有遺憾了。

非常開心觀眾們會喜歡，也感謝大家停格放大檢查畫面，讓美術組的努力一點都沒有浪費。無論好壞，我們都虛心收下，未來的未來一定會更好。特別謝謝製片組及場景組的支持，你們努力平衡預算並找出各種好操作又符合製作需求及想像的場景，是視覺表現方面不露面的英雄。

一個好的影像，是由所有檯面上看得見跟看不見的工作人員一點一滴成就出來的。

造型指導 許力文

臺灣專業造型師，從事造型工作十餘年，參與過雜誌平面裝造型、平面與電視廣告、國內外知名品牌服裝秀，並擔任多位藝人專屬造型及電影造型指導。自二〇〇八年鍾孟宏導演的《停車》開始，已參與超過四十部以上的電影製作，並以《愛》、《軍中樂園》、《一路順風》、《腿》、《瀑布》五度入圍金馬獎最佳造型。

Q1 基於本作的懷舊調性，我們知道劇組在研究當年人們的衣著打扮等層面都下了非常多的工夫，這裡想請您針對這個前置作業的進行和我們分享。

在導演和美術田調的過程中，發現日式酒店在當時最高級的裝扮是旗袍，因為穿旗袍的女子對日本客人來說，是非常具有代表性且擁有異國風情的樣貌。所以當我第一次開造型會時，小連導演和美術若昀都是以一種「光」的媽媽桑和小姐們應該就是穿旗袍的邏輯在跟我討論造型方向。但沒想到，這個設定一開始就被我推翻了。一來是因為日式酒店雖有等級之分，但隨著社會風氣日漸開放，酒店小姐們的打扮在八〇年末到九〇年初也開始出現了一些轉變，雖然還是以旗袍為大宗，但套裝等便服的打扮也開始越來越多。再者，因為我們故事的背景舞台是燈紅酒綠、紙醉金迷的場域，描繪男男女女的眾生相，但是在一部長度有二十四集、主戲又是發生在酒店內的影集，如果小姐和媽媽桑們只要是在酒店工作的戲都只穿著旗袍，想強化每個角色的個人特質、做出差異性其實有一定的難度，在場次眾多的情況下也很容易視覺疲勞。

某種程度上，我想像中的八〇年代造型，還是希望可以還原年代，而且要和現代審美維持一個很好的平衡。在與導演取得造型視覺呈現的共識之後，我們開始以高效率展開設計並採購所有的戲服，幾乎每個能用上的資源都用上了。

所以，我們大量地利用方便的海外購物網站，找了義大利和日本八〇年代的古著，大多是當時具有代表性的品牌，像是CHANEL、VERSACE、Christian Lacroix、Louis Feraud等經典品牌的單品，還在三重某個老品倉庫裡搜到一整批老闆收藏以久、八〇年代留下來的套裝。

此外團隊夥伴也貢獻了從媽媽衣櫃裡掏出的老品和自己蒐藏的寶物，還特別到高雄、台南的老店裡找了許多耳環飾品等配件來搭配服裝。在設計戲服的時候，為了精準複刻八〇年代的流行款式，我們從很多老雜誌和電影裡搜集服裝資料，參考其中的剪裁和鈕飾的元素，在永樂布市和碧華街布市找了很多老布料和西裝料，訂製了蘇慶儀的紅洋裝、羅雨儂的襯衫，以及男演員們的大墊肩西裝。因為八〇年代的西裝款式流行的是領片較大較長、衣身也偏寬大的款式，和現在流行的不同，所以只要是需要長時間

穿西裝的角色，我們都會訂製西裝，就連彪哥第一次出現在「光」丟冰塊時穿的那套條紋西裝，也是特別訂製的。

Q2 為劇中人物，特別是外觀搶眼的「光」酒店小姐們規劃妝髮時，團隊特別注重的要點是什麼？

難度最高的就是如何還原八〇年代流行的髮型妝容，同時還要顧及現代的審美。所以我們特別找了資深的髮型妝容師來為演員群做造型，在定裝前，還特地先讓主角群們到髮廊修剪和燙染頭髮，畢竟現代髮型的厚薄度和流行的髮色都與當時不同，若不先進行調整，定裝時很容易會出現吹整無法到位的情況。而先進行調整，無非也是希望能和演員們在定裝前，先針對角色的外型設定做一個初步的溝通，也讓他們對自己角色將有的樣貌有一定的心理準備。

像是心如和言言，因為本身的頭髮較短，為了做出劇中設定的樣子，我們還訂了特製的髮片幫她們接長頭髮，也特別請我們把頭髮留長留厚，才能順利吹整出八〇年代男士流行的髮型。楊祐寧和修杰楷也特別剃了斜鬢角，以符合當時警察官和檢察官較端正的形象。

妝感的部分，因為日式酒店的小姐其實跟一般印象中那種帶有風塵味的酒店小姐形象不同，會希望看起來較有親和力，讓客人有賓至如歸的感覺，所以不會有太過濃厚的妝容。也因為考量到倒酒時的視覺乾淨，照規定手上是不能擦指甲油的，所以我們便在妝感上去蕪存菁地保留了上下眼線、斜角腮紅、八〇年代流行色口紅等元素，捨棄了大片鮮豔眼影和較重的鼻影修容這種經典妝容，並將演員們的指甲修剪整齊，以符合日式酒店的規定。另一方面，因為這次的場景大多是在酒店室內，光調有特別的設定，所以臉上色彩要單純一些，在後期調色時就不會在演員臉上出現太多的陰暗面，導致不好調光。

Q3 本次經手的相關任務在執行過程中有沒有比較特別的方針和幕後花絮？

因為《華燈初上》是總集數二十四集的劇，場次眾多，所以我們單拉演員的服裝套數，平均每位「光」的小姐，包含上、下班等各式各樣的場合就至少需要五十套左右的服裝，而兩位媽媽桑的戲服更是多達八十幾套，而江瀚、潘文成、何予恩、阿達等主要男角色也都是四、五十套服裝起跳。在這種演員場次多、戲服量特別大的情況下，如何安排演員定裝日程和維持定裝時的良好氛圍便是個極大的工程。因為這次的造型設定和以往的臺劇風格不同，在定裝前，我們特別與劇組溝通，由劇照師來拍攝定裝照，於定裝現場也與劇照師Jimmy達成共識，這次的定裝照拍攝不採取以往以看清楚服裝、妝容為主體、演員需站得端正的拍照方式，而是改以情境式拍法，讓演員站定位拍照時，就能呈現出戲感的姿態來進行定裝照的拍攝。

這樣的拍攝定裝照的方式，除了在照片中比較能呈現出角色性格之外，這些資料照也能有效運用在宣發等場合，一舉數得。

為了讓現場有八〇年代的氛圍，造型組還特別製作了一個八〇年代流行歌曲的歌單，在定裝時全天候播放，所以在定裝的週期，定裝間裡時常會聽見安全地帶、中森明菜、松田聖子等昭和時期紅極一時歌手的作品，有時候還會穿插著張國榮、梅豔芳的廣東歌曲，甚至像陳小雲、葉啟田等臺語天后天王的歌聲，都會在定裝時間響起。造型組也會按照不同的角色類型來播放不一樣的曲目，像是日式酒店的小姐和媽媽桑定裝時，音樂就會以日文歌為主。文成和阿達的定裝，放的歌就是像王傑、齊秦等較滄桑的類型。而到了彪哥來的時候，沈文程的《漂撇七逃人》便是很好的背景音樂設定。

雖然設定背景音樂不是造型組的工作內容，但如果能在工作中，藉由一些方法讓演員和工作人員都可以沉浸在角色和時代氛圍之中，其實對整個故事背景和人物心境的理解都會有很大的幫助。

Q4 最後請您對《華燈初上》這部作品發表一段感言。

一直以來，我對有年代的事物都很感興趣，也很好奇以前流行的文化、人們在過去的生活樣貌會是什麼樣子。所以，一直都會留心一些五、六〇年代到八〇年代的

MV、電影和書籍等，在看著那些影像的同時，也時常在想，如果有一天能夠接到一個讓自己好好地玩造型、玩年代的作品，不知道會是件多麼過癮的事。所以當我接到《華燈初上》的邀請電話時，雖然因為時間分配和人員編制的緣故，我表示需要評估接不接得上，但在掛了電話後，我卻在第一時間打開電腦，開始找起八〇年代的服裝資料，在那個當下，我便知道這個案子我是非做不可的。

經歷一次次的開會討論、彼此碰撞再取得共識，每個人物的樣貌也越發清晰。而在與演員定裝的當下，演員也告訴我們，說自己穿上戲服、看著鏡中的自己就巴不得馬上上戲，第二天又跟我們分享定裝結束後，他們回到家還忍不住拿定裝照給自己的父母看，照片中的人彷彿就像是自己的爸媽在一九八八年的樣子。還有完裝排場次，將演員的定裝照一字排開、再按場景分配服裝以取得視覺協調的效果時，看著那些照片，也讓我們再次讚嘆眾演員的好看程度。

拍攝現場，大家梳化著裝後往場景裡一站，整個團隊也忍不住鬆了一口氣，因為我們又完成了一個大工程。到了殺青，劇組特別製作了一個片花放給大家看，看完後的成就感與感動，這些魔幻時刻到現在都還歷歷在目。雖然過程中也有累到感覺自己快要爆血管的時候，但能參與製作一個好項目，與這麼多優秀的演員及工作人員合作，其實就是身為一個電影戲劇工作者不可多得的幸運。

音效指導 鄭旭志

在音樂與聲音後期製作領域已有二十年以上的工作經驗，參與過許多膾炙人口的電影、電視大製作。對音樂、影視、遊戲音樂、音效製作有透徹的了解，豐富的聲音創作與後期製作監督經驗也協助作品獲得相當高的評價與口碑。

Q1 請和我們分享您在本次的製作過程中，是透過哪些環節的演出來營造符合作品世界觀的聲音表現。您又是如何決定整體氛圍的基本調性呢？

《華燈初上》的劇情是發生在八〇年代條通裡的一間日式酒店，其中必然需要去形塑當時年代的文化背景與人文特色。而《華燈初上》是以三部曲的形式播出，每一部都有各自的故事主軸與重點，我們在執行這三部曲的聲音製作時，也是依據此劇情的推展來作為設定，使聲音緊扣故事的核心。

在第一部中，整個段落的重點都擺在兇殺案的發生，並引導觀眾去猜死者為誰，所以第一部的整體氛圍感設定上偏向懸疑，且配合劇情所下的音效也會比較重，進而呈現出較為驚悚懸疑的風格。第二部裡，大多是去回溯兇殺案發的前因後果，與各角色間的愛恨糾葛，因此比較為偏重敘事感，且在第二部中有兩位女主角小時候的劇情，所以

聲音的部分會使用比第一部更加復古的元素。另外，我們也透過聲音留下線索，進而引導觀眾去猜測兇手，例如錄音機，或是某些角色的對白情緒、內容等，以此來帶動劇情。在最後的第三部，劇情又回到了以破案為主的路線，並揭曉兇手，所以聽覺氛圍上也回到了比較懸疑的風格，而我們在前兩部鋪陳的聲音線索，例如風鈴、收音機，也會慢慢收整，去讓觀眾推導兇手是誰。

總體而言，我們對於聲音氛圍的設定大多還是依照劇情的走向而定，以劇本裡的分段為基底，再去對每個段落的重點做詮釋，而這些聽覺詮釋也是以滿足劇情需求為前提，進而引導或暗示觀眾故事裡情緒的流動。

Q2 為這部作品提供聲音相關的輔助時，您認為必須確實掌握的細節和要點是什麼？過程中是否會透過比較特別的方式獲取創作靈感？

戲劇的娛樂性是建立在視覺與聽覺的刺激上，聲音工作大多是形塑鏡頭外與角色、環境共存的世界，並且補足在畫面之外的細節，讓觀眾能更快速地了解並參與劇情。

在《華燈初上》裡，我們花了很多精力去處理聲音中「對白」的部分，同時也為了追求更高的表演完整性，對許多的場景進行配音。其中一個原因，在於《華燈初上》的製作規模較大，並且邀請了許多擁有不同演出背景的演員，所以每個演員的表演強度、表演風格也不盡相同，我

們透過重新配音的方式，可以將不同演員的聲音演出盡量調整至相近，並讓劇情中輕如對談、重如吵架的橋段能更為完整，進而使整體的觀影流暢度更高。

另一個原因，就是《華燈初上》是個以懸疑案件為骨架的故事，劇情裡包含了許多錯綜複雜的案件線索，還有在條通這個地方發生的各種人與人之間的愛恨糾葛，因此我們也希望能在聲音呈現裡放進並傳達出這些內容，尤其《華燈初上》的畫面剪接屬於比較非線性的，在這種情況下，聲音有時就需要扮演串連各種場景，並傳遞重要線索的角色。

在眾多繁瑣的聲音工作背後，最重要的目的都是希望能讓觀眾能離開字幕，純粹地透過畫面與聲音，來了解並感受整個劇情，並且讓視覺焦點能專注在演員的演出上。再者，透過聲音的輔助可以提升整體的觀看體驗，進而向觀眾充分展現《華燈初上》的精緻度與質感。

或許是緣分使然，我小時候的生長環境就在條通附近，有些同學的家裡就是開酒店的，《華燈初上》的劇情年代剛好也大約是我的青少年時期，所以在那些青春記憶裡，對於條通的環境、那裡發生的故事也多所聽聞，因此在《華燈初上》的整個聲音製作過程中，我大多是去重現自己在那些記憶裡對條通的聲音想像，沒有去刻意尋找，那些製作上的靈感都在腦海裡很自然而然地浮現。

Q3 在影劇作品中，聲音演出能扮演牽動觀眾情緒的重要角色。請您以本作的事例，和我們分享聲音製作在影劇作品中的細膩之處。

後期製作的聲音工作重點大多是要力求自然且不著痕跡，所以聲音的工作有時是有點隱性的，因為一個好的聲音製作是要伴隨著畫面，而不是刻意去干擾演出。當觀眾能完全沉浸在劇情的世界，並覺得所有的聲音都是自然而然，本該為此而生時，那就是一個好的聲音製作。

為了建構《華燈初上》裡那個具有特殊文化背景的世界，我們大多是著墨在「對白」的部分，因為在劇中的年代裡，出入條通的人士形形色色，生活的對話中常會交雜著中文、日文和臺語，所以我們透過安排不同角色使用的語言，來暗示角色的身分，例如知識份子、道上弟兄等。在現場演出時，這些角色的對白內容不一定會被精準地調整與收錄，所以絕大部分是透過聲音後期的配音處理，去讓劇情更貼近年代感，例如在第一部裡向阿季討債的黑道，在後期部分就被重配成臺語。

除了角色的身分之外，我們也會透過對白來定義不同的場景。劇中，在條通登場的店家主要有三間，分別是日式酒店「光」、酒店「Sugar」還有牛郎店「Ciao」，這三間店因為劇情的需要而具有不同的風格，我們也是透過背景對白的內容還有語氣動態，來暗示觀眾這些是不同的場所。例如在日式酒店「光」，客人的交談就會夾雜比較多

的日語，口氣則是比較禮貌且帶有曖昧，並傳達出店家客群較為高級的設定。而在寶寶的店「Sugar」裡，我們則是讓背景客人的對白和聲音更加嘻笑喧鬧一點，對白內容也會比較開放直接，並補進一些「帶出場」之類等情色對話。最後在牛郎店「Ciao」中，因為它的主要客群是女性，所以我們在背景對白裡使用比較多的女聲，整體上也是傳達出一種曖昧且快樂的氛圍。

在聲音的工作中，調整「對白」的部分通常是最為直接的，因為人耳習慣去捕捉人聲的內容與情緒。而在《華燈初上》裡，從兩位主要女主角到各種小背景配角，各式大大小小的角色的對白都被我們反覆修改，透過這個方式可以去帶出不同角色的身分地位，也可以去形塑不同場景間的情緒與氛圍，使觀眾能更輕易地融入在劇情裡，並自然而然地與劇中的世界產生共鳴。

雖然已待在業界多年，但直到《華燈初上》這部戲，才首次有機會跟連奕琦與林心如合作，與他們的合作過程是一個非常愉快的經驗。

連奕琦導演是一個非常專業與細心的人，他非常地注重細節，且在製作過程中，我發現我們兩人有很多的共同點，默契滿點，在開會決定聲音細節時，通常我們會在很多創作方向上很快地達成共識，當然也很感謝他如此地信任我們在聲音領域的專業，讓我們盡情在《華燈初上》裡呈現最好的聲音給觀眾。

此外，不能不提的是，在三部《華燈初上》裡演出的眾多演員們也都非常厲害，每個人都是硬底子。在配音的時候，他們淋漓盡致的演出都能很快速地達到我們對於聲音細節的要求，使得整個工作過程相當順利。

最後，特別感謝《華燈初上》的製作公司天予電影的雅婷和小連、百聿數碼董的信任，並給予我們很大的發揮空間。能夠參與《華燈初上》這部作品是我們的榮幸，這部戲的成果得到非常好的迴響，也讓我們很有成就感，衷心期待我們下次的合作，能再次向觀眾們推出如同《華燈初上》這樣的佳作。

いらっしゃいませ～

Q4 最後請您對《華燈初上》這部作品發表一段感言。

在百聿數碼還在企劃《華燈初上》的階段，還記得當時我第一次看完劇本，就覺得整體故事寫得相當精彩，劇中有錯綜複雜的人物關係與懸疑案件，同時也伴隨著許多技術和創意上的挑戰，很開心我們能跟《華燈初上》全體劇組一起完成了這個任務。其中特別感謝百聿數碼的Ben哥帶領的後製團隊，團隊裡的每個成員都非常團結，並致力於將最好的內容呈現給觀眾。

配樂指導　溫子捷

臺灣電影配樂工作者，以紀錄片、短片、動畫為主要配樂作曲項目。二〇〇六年於《奇蹟的夏天》首次將配樂登上大螢幕，二〇〇九年後將配樂工作逐漸轉往廣告和品牌短片，曾為知名品牌與多位當代藝術家、設計師的多媒體作品製作影像配樂及聲音設計。

Q1 請您談談對八〇年代的印象，再為我們介紹這次是經由什麼前置作業去理解作品、決定整體音樂風格基調的。

一九八八年，當時我才十歲，對於那個年代的印象，我只記得計程車的手排檔上面都有一個透明物體的裝飾，現在看起來很土，以前卻覺得很帥，還有因為我的父親非常喜歡看電影，所以我一個月可能會陪著我父親進出電影院將近七、八次，除了手寫劃位的電影票以外，還有一個特色就是你可以在裡面吃任何食物，有的人還會坐在影廳的走道上抽菸。其實一個孩子，要能夠明確地感受到什麼時代氛圍是有困難的，因為那時就是活在當下，想著什麼時候可以玩、可以吃、可以睡，但真要回憶起來的話，那就是一個似乎什麼行業都在活躍、向上發展的年代。

回到配樂跟年代之間的關係，其實在接到這部片的委託時，製片就已經告知購買了相當數量的歌曲版權，是那個年代流行的一些曲目，這些歌曲確實會很直接地勾起我對於那個年代的氣味與畫面的記憶，但是對於配樂基調的定調來說其實沒有太過於直接的影響，甚至可以說完全沒有影響。

有時候會有人問我這種回溯半世紀以內的時裝戲要怎麼透過配樂建構那個時代，我的理解其實是有困難而且也沒有需要的。回憶的建構是來自於記憶中符號的呼喚，也就是你使用的東西必須符合回憶確實存在的，比方說如果我想念外公，我會在腦海中還原外公的樣貌，而不是上網去搜尋老先生三個字，然後出現的老人就能夠想像成這是我外公，所以我認為時代的建構跟製片方可談下的時代標示意義樂曲，比配樂的建構來得重要。

當然，配樂可以依附著可使用的作曲版權來來重新詮釋這些耳熟能詳的旋律，甚至運用這些元素來描繪角色的需求，但是這些素材必須來自確實存在於我們記憶中的符號。而很微妙的是，如果超過半世紀以上的符號建構，其實很多都是來自於影視作品的重新定義，而我們通常會循著這些已經被定義過的內容來重新塑造音樂的樣貌。例如我們要做一個古羅馬戰爭片配樂，那他主要的符號不是來自於我們去田調當時的古羅馬人到底都在聽什麼音樂，因為那個符合史實的正確符號是一個歷史研究，但不是閱聽大眾的共同記憶，而是去從相關的影視作品找出大眾文化對那個年代的共同定義。

所以在可以接受上述邏輯的前提下，配樂製作方面其

實空間相對寬廣，時代的符號有時代的符號負責的工作，

配樂的工作是在詮釋角色、定義節奏、銜接影像、補強戲

劇張力，幫觀眾畫重點，而每個詮釋年代的工具風格都會

有所差別，我們必須找出的是時下閱聽群眾可以吸收、接

受的配樂詮釋風格，再透過這些風格的彙整跟當時年代的

歌曲去找到可以相互銜接的平衡。

他對於音樂需求執行上的評估與製造品質的控管。而當我

吸收、消化了這些有條件的創作框架之後，我再從這些框

架中回到音樂創作者的角色裡創造音樂，在音樂完成後再

回到一個助理結構工程師的角色，去跟導演客觀地溝通這

個音樂的使用方式，如此反覆地切換自己的工作內容，就

是一個配樂工作者的日常。

Q2 **在影劇這個集體創作中，您如何定位配樂在其中的**

角色？又該怎麼在創作與服務作品之間取得平衡？

事實上，我覺得影集的創作在劇本端的階段就已經

完成了所謂的作品定義，而接下來的事情，我個人不會用

共同創作的概念來思考，對我來說比較像是一樁精密的工

程，只是在這個工程基礎底下，所謂的主創人員，也就是

在技術中握有情感詮釋的工作類別，在劇本的精神底下以

及導演各式精湛的威迫利誘與指導技術之下，我們再把這

些戲劇所需要的情感與美學技能匯流到作品本身的精神

上，最後再讓影視作品本身去與觀眾溝通互動。

音樂本體當然是自己的創作，但是當音樂本體創作完

成以後，它就是一個零件，我作為創作者的角色也在零件

則跟導演溝通，協調該如何妥善地把這項零件安裝在影片

裡。導演作為一個整體結構的指導者，我的工作就是提供

而回歸到自己同時也是一個創作者這個本質問題，與

其說是創作者，我比較傾向稱自己是一個配樂職人，而這

個職人的價值是來自於我能提供多少正向的協助給這個作

品，以及我能替這部片的核心精神解決多少問題。假使我

要去計較我在這個作品裡有多少創作空間，其實我可以選

擇在下班的時候去寫一首歌、去做一首自己想做的曲子、

去 IG 發一張照片、去 FB 發一篇廢文，去依照我當時的

心境想法、無限制地表現我想要表現的東西，那比較接近

我認為的創作核心價值。

Q3 **音樂表現能影響敘事節奏，同時也協助人物和場域**

氛圍的形塑。關於本作的音樂創作，最讓您印象深刻的

部分是什麼？

其實這部劇很有趣的一個部分就是三部調性其實都不

大一樣。我本來在接到這個案子的時候心裡還暗自竊喜，

雖然是三部，但是我應該做完第一部的音樂就可以一直無

限重複使用到第三部，真的是一本萬利的生意，但是在我

收到第二部、第三部的影像時，真的只能說是心頭為之一沉，因為有很多橋段根本就是另外一部戲了。整部劇其實貫穿了雨儂的人生，每一個階段的音樂詮釋方式會形塑雨儂這一個人，我在這部戲對雨儂這個角色的情感帶入比較深，一個對未來充滿未知、又充滿希望與挑戰的人，經歷了挫折又再挫折，直到學會面對挫折，圍繞在雨儂身邊的音樂就代表了雨儂看世界的方式。

所以其實這就是我覺得劇很有意思的地方，因為劇有足夠的篇幅去讓音樂同中求異，而音樂可以透過反覆的出現演變成一個角色的存在，這個角色會與劇中的角色產生一些對話關係，在不同的排列組合中會改變角色看世界的方法，進而改變觀眾接受到的訊息，這個部分是我在這二十四集的篇幅裡面才能感受到的一種樂趣（但可以不要再更長了）。

Q4 最後請您對《華燈初上》這部作品發表一段感言。

我記得在二〇〇〇年前後，我是一個二十出頭聽搖滾樂的小憤青，那時候我印象中臺灣的影視作品，撇除一般品質比較奇特的八點檔，臺灣一些比較有創作企圖的影視作品，觀影都只是文青、憤青這些族群的義務而已，跟一般大眾毫無關係。

現在我四十幾歲，自己平時下班以後的休閒嗜好是跟一群中年大叔換上軍事裝備拿槍互射的紓壓活動。記得有一次在十二月的活動過程中，有人唱起了《月亮代表我的心》，我一開始覺得很惱人，想說你唱這衝啥毀，但是突然內心一想，這是《華燈初上》的主題曲啊！接下來這些揹著軍事裝備的大叔們就此起彼落地逼問我蘇媽媽是誰殺的。隔了幾週以後，還有一位大叔告訴我，他看完《華燈初上》以後去看了《茶金》，然後跟我分享了一下他看完的心得。

其實回到一個從業人員的角度來看，我自己會覺得滿感動的，這些大叔們各行各業都有，他們都不知道三金什麼時候頒，今年最佳影片跟最佳導演也和他們的生活沒有半點關係，但是他們卻因為《華燈初上》去接觸了《茶金》、去接觸了其他的影視作品，進而找到了他們與臺灣創作者之間的關係與連結，而因為產業裡的每一個人也不停地努力找尋作品與大眾之間良好的平衡與溝通方式，這也讓關注本土影視作品不再只是文青和憤青的義務。

能參與這次的工作真的滿開心的，謝謝《華燈初上》劇組的所有工作人員。

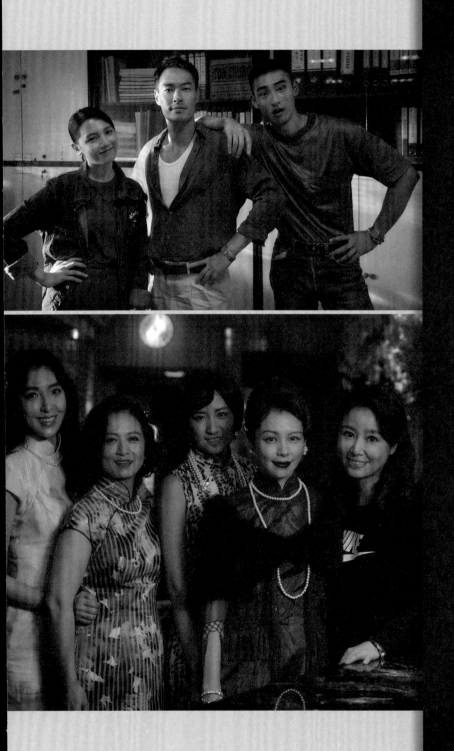

時間狹縫中的追憶

幕後花絮

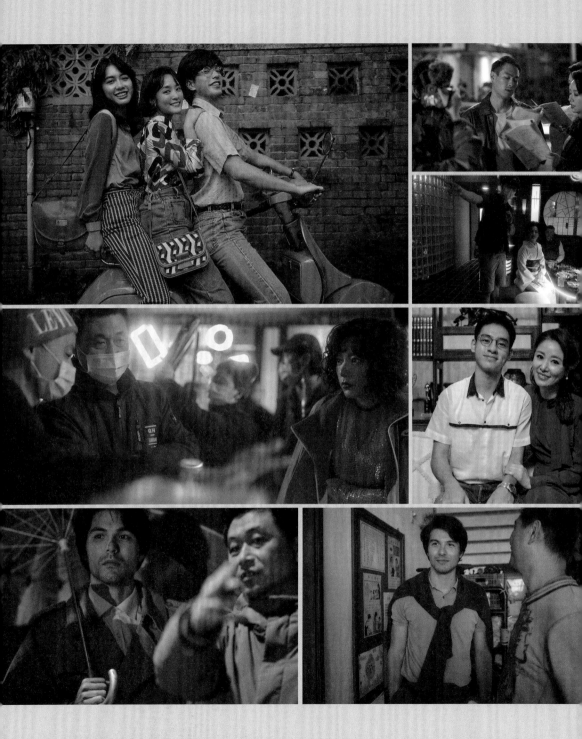

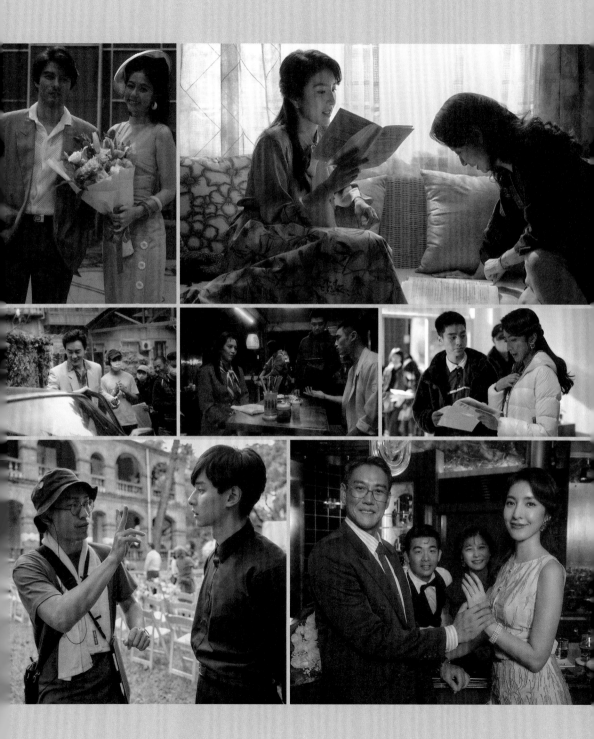

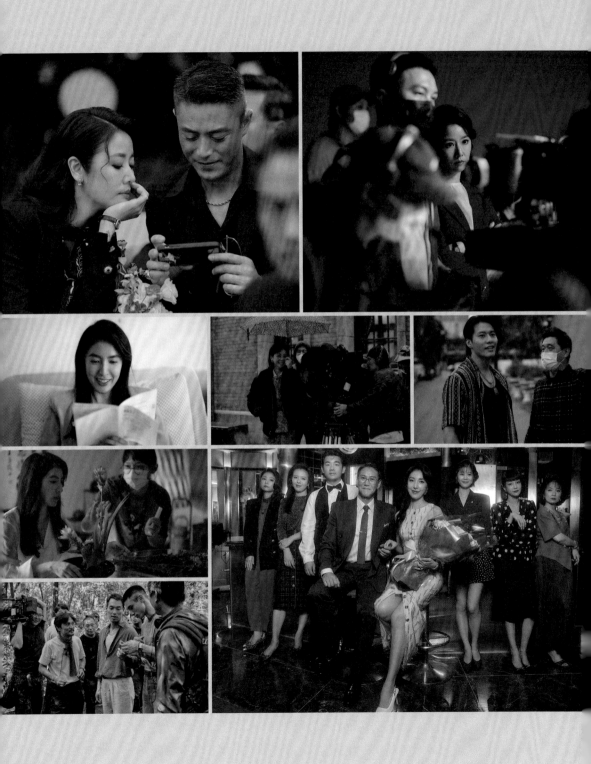

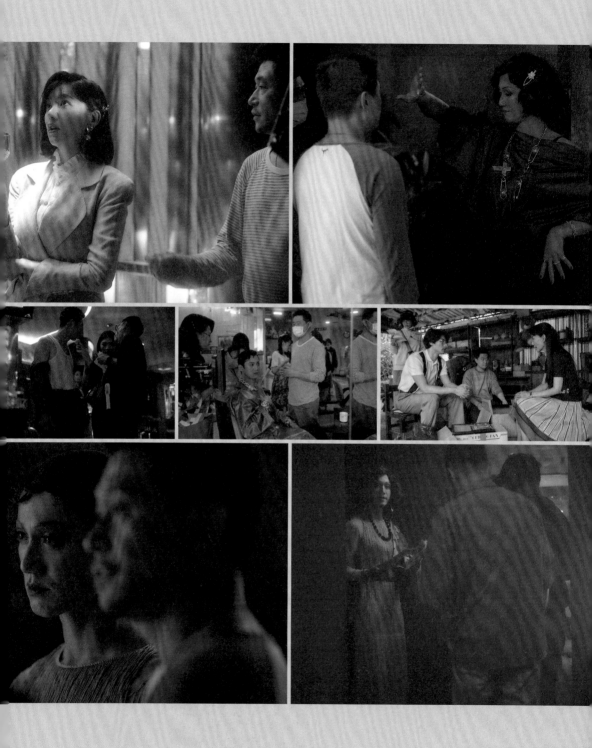

造型組

造型指導	許力文
造型執行	何蕙竹
造型助理	簡翊倫　鄭歆平　張雅涵
服裝組長	楊千慧　林君玲
服裝管理	王硯琳
服裝組支援	林宛稜　洪梅玲
髮型師	黃趙毓瑋　王宣懿　陳瓊芳
	陳旻卉(Silvia Studio)
髮型助理	林子揚
支援髮型師	林莉雯　魏荐宏　范志明
	廖海靜
化妝指導	陳怡俐
化妝師	吳羽婷　柯佩其　張瓅文
化妝助理	游雅淳
支援化妝組	林莉雯　胡欣儀　湯淑琳
	陳宣容　郭理惠　黃菀瑜
特殊化妝	百嘉堂特效化妝工作室
	蕭百宸　劉顯嘉

錄音組

錄音師	朱仕宜
錄音大助	陳正驤
錄音助理	劉柏伸
支援錄音組	林郁雯　許菀容

場務組

移動組領班	王正山
移動組助理	許家儒
場務領班	陳人誌
場務組助理	何家賢　侯宇綸

動作組

動作指導	韋安
動作助理	吳學明
動作演員	曾韋菖　林家良　李紹朋
	吳俊希　鄒明杰　林于凱
	黃偉傑　吳沛修　吳東穎
	蕭俊文　林聖雄
動作替身	韋安
爆破指導	陳銘澤
爆破助理	曾韋菖　林家良
拖板車	黃世典　張翠芳
特技車手	朱科豐　李孝禎

特效組

【光圈映像有限公司】
雨效&風效特效師
陳茂榮　陳宗錦　李佳杰
雨效助理
呂彥霖　溫左丞　廖秦慶　張維展　李明雄
特效水車
群引企業有限公司　廖豐文

側拍組

劇照師	李思敬　陳敬超
花絮側拍	李怡霖　顏若安　何冠蓉

交通組

司機	吳俊陞　游禮誠　翟翔
	洪朝清　吳永裕
吊車	豐煜起重工程有限公司
	張志明
攝影器材	大川大立數位影音股份有限公司
燈光器材	中影股份有限公司
場務器材	永祥影視有限公司
車輛租賃	永笙汽車租賃有限公司
保險	義騰保險經紀人股份有限公司

後期製作組

【慢慢剪有限公司】

剪輯指導	陳俊宏
順場剪接師	任哲勳　邱鈺婷　陳建志

後期影視製作公司
【百聿數碼創意股份有限公司】

後期總監	李志緯
後期專案管理	廖珮均　李柏辰
後期檔案管理	高國瑋
數位剪輯	高魁駿
剪輯助理	蘇婷　楊友仁
前導與正式預告剪輯師	高魁駿
字幕製作	鐘文佑　柯思安
IMF母源製作	高國瑋
調光師	李志緯　余婉慈 (好牧影像)
調光助理	楊東霖　林明毅
特效指導	李志緯
3D動畫總監	謝岡達
3D動畫	吳聲政　林建隆
合成特效	曹育嘉　陳姵君　陳華倫

【索爾視覺效果股份有限公司】

特效總監	王重治
特效製片	曹斯翟
製作協調	鍾卓華
2D總監	陳冠佑
2D合成師	陳勃佑　劉依柔　尤顯勳
	方品潔　郭律寬　莊佳榮
	蔡孟�$媜　賀雲聲
3D總監	吳承羲
3D動畫師	黃丞右
現場特效	舒國豪　陳勃佑
剪接	梁瑞翔
美術	呂紹瑋

片頭設計製作　連想有限公司

音效製作　屏昇音樂科技有限公司

聲音指導　鄭旭志

音效設計	何湘鈴　朱恩賢
Foley動效	韓軍生

音樂協力	相信音樂國際股份有限公司
	黃君富　蔡欣儒
音樂製作	健康合作音樂製作有限公司
配樂指導	溫子捷
配樂作曲	溫子捷　林先敏　游學謙
弦樂演奏	曜爆甘音樂工作室
小提琴	甘威鵬
大提琴	葉欲新　吳懿庭
配樂人聲演唱	陳柔含　汪牧君　華天灝
	游學謙　林先敏
薩克斯風	吳嘉佳
半音階口琴	李讓
吉他	溫子捷　游學謙　高偉晏
	林先敏
配樂錄音	林先敏　余孟謙　游學謙

行銷宣傳組

行銷宣傳	結果娛樂股份有限公司
營運長	蔡妃喬
專案經理	張庭瑄　吳婉甄　陳欣瑜
	宋韋廷　柯珂
專案企劃	楊承坤
主視覺設計	二進位大型有限公司
	吳建龍　畢展熒
攝影	吳仲倫
片花剪輯	林雍益

工作團隊名單

製作公司

百聿數碼創意股份有限公司

董事長	張承宏
總經理	李志緯
財務總監	彭柏軒
財務	廉芳蓉
國際版權	朱庭萱　陳雨凡　吳孟謙
影視內容總監	陳雨凡
專案經理	吳孟謙
企劃	林子君　翁瑛梓

天予電影

導演	連奕琦
製作人	陳亮材
製作人	張雅婷
財務	郭美慧
製作協調	梁哲彰
田野調查統籌及導演特助	謝念儒
後期製片	謝翔　羅淑鈴

故事開發

豐朵文創有限公司
多麼文創製作有限公司

編劇

杜政哲　洪立妍　林紹謙

導演組

導演	連奕琦
統籌	關文璞
副導演	張雅鈞　王俞文
助理導演	鄧芸云　林佳燕
場記	徐郁筑　張恕芳
田野調查統籌及導演特助	謝念儒
導演組助理	林哲凱
導演組支援	黃子庭　周心宇　張瓊文
分鏡師	呂奇駿

選角組

選角指導	莊貽婷　張瑋玲
	真心人電影有限公司
選角執行	陳榆安　許家瑜
選角助理	陳貫原

演員訓練老師

表演老師	徐華謙
寶塚舞蹈設計	夢蘭嬌
日式酒店文化指導	
	林明子　李真理Mari
	席耶娜　吳景光(吳爸)
日語指導	李真理Mari
小原流插花指導	廖美容
鑑識科學顧問	謝松善
惡犬訓練師	李皇德

製片組

總製作人	戴天易　林心如		
製作人	張雅婷　張承宏		
開發製作人	陳亮材		
製片	劉旻泓		
場景經理	李宗勳		
場景協調	謝孟霖		
場景助理	李怡錚　陳玟均		
現場製片／車輛管理	李政諺		
生活製片	王嘉雯		
生活製片助理	陳玟均		
製片助理	李怡錚　王宇昇　簡秀蓉		
	郭宇倫		
實習製片助理	湯昊�里		
場景組支援	張溫政		
製片組支援	陳嘉珮　施孟竹　蘇郁喬		
	徐兆頡		
隨片會計	郭美慧		

攝影組

攝影指導	王均銘		
B機攝影師	廖英源		
A機攝影大助	林昌暐		
B機攝影大助	林庭宇		
攝影助理	劉家辰　周煌淳　蔡孟橋		
	邱威傑		
檔案管理	陳逸麟		
攝影組實習生	鍾孟媛		
C機攝影支援	俞俊瀚		

燈光組

燈光指導	李嘉寓		
燈光大助	蕭鴻益		
燈光助理	莊凱程　曾宥運　歐志軍		
燈車司機	陳冠璋		
電工	彭士彥		
支援燈光組	謝憲欽　林顯銘　游惇翔		
	傅鋌棋　林國民　藍寓葳		
	林盈宏　呂科徵　賴振盛		
	許均豪		

美術組

美術指導	吳若昀
美術組統籌協調	賴香桂
美術設計	黃文賢　王樹鳳
美術設計助理	陳冠霖　李道凡
陳設師	曾瓊瑜　許淳雅
陳設執行	許馨文　羅雲鐘　陳琬琇
陳設組組員	簡承德　廖家辰　方姿婷
	林子笙
平面設計	劉靜怡　林而均
現場美術	黃芝榕　邵鈺娟
現場美術組組員	林芸郁　陳宜蓁
田調期執行美術	徐立潔

前製期現場美術組組員	李怡萱　蕭鈺臻
現場美術組司機	江嫩炘　楊垣珊　簡莉欣
美術組支援	吳昭瑜　林本祖　高珮珊
	陳佑佑　陳昱僑　陳昀婕
	曹妤婷　郭秋瑾　梁碩麟
	湯巧汝　楊閔基　楊宛臻
	劉佳芸　賴孟均
美術組實習生	何瑋蓁　陳怡嘉　顏慧心
	黃靖喻　朱美璇　洪欣妤
	丘嘉慧

美術協力　置景

【阿榮影業股份有限公司】

工程經理	張簡廉弘
工程副理	陳冠志
工程主任	林世昌
工程資深技師	李清陽　林旭東　李正烊
	張簡義峯　蔡乾福　許敏樂
	李彥澄　李清棋　黃嘉緯
	林俊吉　蘇天益　李瑞龍
	陳毅軒　張輝生　劉溢洲
	黃冠燁　丁將南
工程油漆技師	陳家榮　鄭慶堂　褚秋和
工程會計	陳翠屏

【中影製片廠】

木工	孫家鴻　陳俊祈
油漆	賴漢笙　王世明　楊本德

【法蘭克質感創作有限公司】

質感總監	陳新發
質感統籌	林佩蓁
質感執行	許毓娟　陳欣慧
質感專員	謝忠恕　郭佳妤　吳妍樺
	翁弋涵　陳靖恩　陳孟晴
	陳奕安

道具製作

【會隆鋼架有限公司】

鐵工技師	蔡幼甘　鄭貴陽　陳勇竹
	陳正平

【道具房】

特殊道具師	黃泰中

美術場務

【緯盛工作室】

陳茂榮　陳宗錦　溫左丞　呂彥霆
李佳杰　廖秦慶　任奕嘉　李明雄
張維展

華|燈|初|上

影|像|創|作|紀|實

作　　　者　百聿數碼

執 行 長　陳君平
榮譽發行人　黃鎮隆
協　　　理　洪琇菁
總 編 輯　周于殷
執 行 編 輯　徐承義
美 術 總 監　沙雲佩
美 術 設 計　陳碧雲
內 頁 排 版　陳惠錦
特 約 採 訪　鐘玉霞
國 際 版 權　黃令歡、梁名儀
公 關 宣 傳　楊玉如、洪國瑋、施語宸

出　　　版　城邦文化事業股份有限公司　尖端出版
　　　　　　台北市民生東路二段141號10樓
　　　　　　電話：(02) 2500-7600　傳真：(02) 2500-1975
　　　　　　讀者服務信箱：spp_books@mail2.spp.com.tw
發　　　行　英屬蓋曼群島商家庭傳媒股份有限公司
　　　　　　城邦分公司　尖端出版行銷業務部
　　　　　　台北市民生東路二段141號10樓
　　　　　　電話：(02) 2500-7600　傳真：(02) 2500-1979
　　　　　　劃撥戶名／英屬蓋曼群島商家庭傳媒(股)公司城邦分公司
　　　　　　劃撥帳號／50003021　劃撥專線／(03) 312-4212
　　　　　　※劃撥金額未滿500元，請加附掛號郵資50元
法 律 顧 問　王子文律師　元禾法律事務所　台北市羅斯福路三段37號15樓
台 灣 總 經 銷　◎中彰投以北(含宜花東)楨彥有限公司
　　　　　　電話：(02) 8919-3369
　　　　　　傳真：(02) 8914-5524
　　　　　　地址：新北市新店區寶興路45巷6弄7號5樓
　　　　　　物流中心：新北市新店區寶興路45巷6弄12號1樓
　　　　　　◎雲嘉以南　威信圖書有限公司
　　　　　　(嘉義公司)電話／0800-028-028　傳真／(05) 233-3863
　　　　　　(高雄公司)電話／0800-028-028　傳真／(07) 373-0087
馬 新 總 經 銷　城邦(馬新)出版集團 Cite(M) S～～n. Bh～～.(458372U)
　　　　　　電話：603-9057-8822 傳真：603-9057-6622
香 港 總 經 銷　城邦(香港)出版集團 Cite(H.K.)Publishing Group Limite～～
　　　　　　電話：2508-6231 傳真：2578-9337
　　　　　　E-mail：hkcite@biznetvigator.com

版　　　次　2022年3月1版1刷
I S B N　978-626-316-547-2

國家圖書館出版品預行編目（CIP）資料

華燈初上：影像創作紀實 / 百聿數碼創意股份
有限公司著. -- 1版. -- 臺北市：城邦文化事業
股份有限公司尖端出版：英屬蓋曼群島商家
庭傳媒股份有限公司城邦分公司尖端出版
行銷業務部發行, 2022.03
　面；　公分
ISBN 978-626-316-547-2 (平裝)
1.CST: 電視劇
989.2　　　　　　　　　111000282